秦

四十至黑白宮　壬寅春駒正嘉文謙
之園老迴墨境　劉佳陳

鍾張忽已遠　春榮誰不慕

初識駱明春是在七十五年全國語文競賽寫字集訓期間，他代表新北市小教組，我受邀擔任指導。駱明春

褚字輕靈挺拔，寫得極好，我實在不知道有什麼可改？但為了不負指導費，每次還是絞盡腦汁，設法在

雞蛋裡面挑骨頭；而駱明春總是謙遜聆聽，令我感到備受尊重，而他也更加用心。不久，他就拿下全國

第一，實乃意料中事。

次年駱明春脊椎開刀，不便久立，遂潛心伏案，轉攻鍾繇小字。蘇軾嘗云，「大字難於結密而無間，小

字難於寬綽而有餘。」傅山也說，「作小楷須用大力，執筆著紙，如以千斤鐵杖拄地。」由此可知小楷

創作並非易事，不但耗時費神，且須用盡洪荒之力。我對駱明春的小字非常著迷，北岳老亦嘗評駱之小

字「書備五體、筆墨淳雅」，尤其見他七十八年省展得獎作品《小字五體》：金文、漢簡、真書、行

書、草書，雖然每字只有一厘米見方，但法度悉備，小中見大，顧盼呼應，跌宕多姿；以及其七十九年

受林隆達佛像展邀稿而寫的小字《金剛經》、小字《心經》，更能讓人感受到竭誠運腕的香象之力，瞬

間能把觀者從車馬喧囂的滾滾紅塵，帶入莊嚴肅穆的清靜佛地。這份對駱的欣賞與愛惜之情，開啟了我

們較多往來，遂成同道知交。

論書藝，駱明春的運筆、用墨、結字、章法，既是當今書壇翹楚，但他卻認為書法的精進離不開讀書，

所謂「一氣質，二天資，三得法，四臨摹，五用功，六識見」，因此駱在退休後，偕其愛徒林明享一起

進入明道大學國學研究所攻讀書法碩士，在書法的歷史、理論、識見等各方面深入鑽研，兩人既是師

生、又是同窗，書法路上彼此增益，蔚為佳話；而我當時正是明道大學國學研究所所長，眼見已經成名

的書法家仍孜孜不倦、虛心向學，為學生提供最好的身教，除了感到萬分喜悅，也對駱更加佩服。

駱明春主持雲心草堂，將教職課餘的時間心力悉數傾注於書法教學志業，已四十年，期間育成青年書法

家與優秀書法教師無數；並自八十五年起每年擔任新北市語文競賽寫字組指導，九十二年起擔任總召集

人，直至教職退休，未曾間斷，在駱明春領軍之下，每年新北市語文競賽寫字組代表隊於全國賽皆有令

人稱羨的亮眼成績，而每年選手集訓期間，邀請書壇好友共同指導學生的時光，也成為大家定期相聚

的同樂會，群賢畢至，少長咸集，一觴一詠，暢敘幽情，快然自足，不知老之將至，儼然蘭亭序現代場景。

駱明春成名太早、學生太多，年紀輕輕就決定全心投入指導，不再比賽。然此並未影響駱之書壇地位，他本人亦不以為意，因其最得意門生——即其夫人劉佳榮女史，在其啟蒙與指導之下，進步神速，各體兼善，很快就拿下多如繁星的全國第一：語文競賽寫楷書，金鵝獎寫行書，標準草書自運組，各種美展……；族繁不及備載，堪稱雲心草堂書法教學成果最佳代言人。本次駱、劉舉辦《牽手情》結婚四十年紀念書法雙人展，由劉作品觀之，青出於藍，功力已深，幾乎與駱不分軒輊，而我相信劉的亦步亦趨，也是駱不斷追求更高境界的主要動力之一。

駱明春在《牽手情》展覽中有一幅呼應主題的作品，寫潘岳《金谷集作》詩：「春榮誰不慕，歲寒良獨希，投分寄石友，白首同所歸。」春榮誰不慕，此乃千真萬確。駱、劉是我認識數一數二個性溫和的書法家，兩人從年輕至今，無論經營家庭、栽培學生、追求書法的真善美，總是形影相隨，彼此支持合作，大概一輩子都沒有吵過架吧！我在這裡，誠摯地祝福他們健康幸福，並期勉他們一起擔負臺灣書法傳承與開創的重任，永結同心、攜手前行。茲當設展吉辰，謹贅數語，藉申賀悃！

歲次壬寅仲春陳維德於洗梅齋

陳維德

以筆墨丹青　寫百年好合

我和駱明春、劉佳榮賢伉儷相識已久，深知他們一向待人客氣，所以把慶祝結婚四十年的書法雙人展，辦在友生昌藝術空間這個小而雅的地方，就像一些明星覺得結婚喜宴簡單隆重就好，低調的請兩桌。但我們看看這開幕現場，人山人海，大家連立足之地都沒有，就知道以他們的實力，根本應該席開百桌，而且即使只有他們之中一人舉辦個展，也應該在國父紀念館或更大的場地，畢竟欣賞書法作品除了內在修養，還需要外在條件，包括安靜的環境與適當的距離。希望以後駱明春和劉佳榮不要再太過謙虛！下次辦展，請選擇更大的展場；或者請友生昌董事長把二樓、三樓也買下來，規畫成展覽空間。

由於傳統社會的種種限制與束縛，女性書畫家一直比較少見，女性書法家更少。但美的世界裡浪漫從不缺席，縱觀古今，夫妻書畫家仍時有之，他們的作品連同愛情故事，總被後來者津津樂道。書畫眷侶例如早期的程芥子、顧瑞華、吳詠香；現在的陳坤一、鮑一薇、陳宏勉、林淑女。書法鴛鴦則有臺北的陳財發、蘇芳梅，桃園的陳家璋、李芳玲，以及板橋的駱明春、劉佳榮。依我個人看來，無論是書法藝術上的成就、名氣，或在書法教育承先啟後的影響力，駱明春、劉佳榮絕對是當今首屈一指的最佳拍檔。駱明春自不在話下，從青年時期即已五體皆擅，深受書壇前輩如王北岳、汪中的肯定；劉佳榮更是難得，婚後始受駱明春啟蒙、初學書法，如今已得遍國內大獎，也在駱明春主持之雲心草堂指導學生，並在臺北市、新北市的語文競賽及學生美展等擔任評審，夫妻同心栽培後進，書壇罕見。若要往上追溯，就得回到一百年前的沈尹默與褚保權，或四百年前的黃道周和蔡玉卿，甚至直溯七百年前的趙孟頫和管道昇。褚保權、蔡玉卿、管道昇大家好像都不太認識，應該多看一點書法史的書。她們都能夠寫出和她們夫婿不相上下的書法，一般人甚至還會看成是沈、黃、趙的作品。

我也利用今天展覽致詞的機會，來談一談這幅他們夫妻倆共同創作的作品〈牽手情〉。駱明春和劉佳榮，夫妻牽手四十年，相互觀摩、彼此討論，相知相愛、相敬如賓，因此他們的作品雖然是獨立創作、各有千秋，卻又顯得風格相仿、意趣相投、氣質相近、功力相當。我們看看「四十年黑白寫」這一行，如果遮住駱明春的落款，說是劉佳榮的字，大家可能沒有疑問；我們再看看「共同走過的墨境」這一

行，如果遮住劉佳榮的落款，説是駱明春的字，大家可能也都會相信。這就是因為生活上夫妻同心，書法上一脈相承，加以年月，自然形成這樣的結果，只不過駱明春的字有更多的從容自若，遒勁挺拔；而劉佳榮的字則有更多的天真活潑、奇趣縱橫。在這裡就借管道昇〈你儂我儂〉的句子，來形容駱明春和劉佳榮兩人與書法：「我泥中有你，你泥中有我。」

今天大家能相聚在這裡，不必跑外雙溪故宮，也不必飛北京故宮，就可以看到這麼好的書法作品，而創作它們的書法家夫妻，就活生生的站在我們面前，而且他們是我們的朋友或老師，這是時代洪流裡珍貴的緣分。除了〈牽手情〉，其他作品也值得大家細細欣賞，但現場太過擁擠，可能無法靜心觀看，或者我們另外擇日再來。祝福賢伉儷，教學不忘創作，繼續累積，繼續發表，牽手情五十年、牽手情六十年……以筆墨丹青，寫百年好合。

二〇二二年三月五日李郁周於台北

李郁周

不忘初心　方得始終

我從九十四年教職退休之後，一邊投入教學，一邊陸續完成碩士學位、個展、師生展以及《雲心雅集》的籌組推動。雖然忙碌，但都是忙自己喜歡的事，日子倒也過得充實快樂。不料前年（二○二○年）七月八日，我突然在家暈倒了，毫無前兆。佳榮馬上叫救護車送我到亞東醫院，然後打電話通知學生們停課。

無法瞞住原因太久，很快地學生們就都知道我的狀況，陸續相約來院探視。住院兩周的期間，我多數時候意識不清，誰來過、說過什麼、做過什麼，現在幾乎沒有記憶，但佳榮有。她告訴我，草堂的學生（和一些家長們）不畏covid疫情期間出入醫院的麻煩，自願和她一起輪班，好讓她有時間休息、吃飯、回家換衣服；學生們陪伴時，也不是坐在旁邊講電話滑手機，而是放下自己的事情，對我專心照顧：拍打、按摩、擦澡，比看護還專業；草堂方面，為了避免長期停課而影響大家的學習，幾位本身已是資深書法老師的學生們也主動抽出時間幫我代課改字；病癒出院，也是學生們拿行李、辦手續、開車來接我回家。

我和佳榮投入書法教育四十年，固然不曾奢望得到任何回報，但這些長期對我們夫妻以父母相待的學生們為我們所做的一切，早已遠遠超出所謂尊師重道，讓我們感到無比幸運與欣慰，讓我們對於日復一日的教學生涯非但不以為苦，反而甘之如飴。像這次雙人展也是由學生們發起，他們說「十年磨一劍」，因為距離上次我的個展剛好十年，又適逢我與佳榮結婚四十周年。說真的，只有主題「牽手情」是我和佳榮一起決定，其他工作都由學生們建議企劃，展覽前他們殷勤提醒，展覽時他們細心執行。若非如此，我和佳榮可能還是一直過著每天上課到半夜「三更燈火五更雞」的生活，不會下定決心投入好幾個月的時間來整理舊作和書寫新作，去籌備一場展覽所需的近百件作品。

在這近百件作品之中，與「牽手情」有關部分，《金谷集作詩》（p.46-47）本喻友情堅貞，但首二字「春、榮」巧妙對應夫妻之名，末句「白首同所歸」又與展覽主題相契，故略參米芾《蜀素帖》筆意及界格形式寫成，是我自己很喜歡的作品；十聯屏《鵲踏枝》（p.56-61）詞牌又名《蝶戀花》，通常用來吟詠纏綿悱惻的愛情，我選了八闋，按作者年代排列，並以朱墨附註作者簡介，每一單件既可單獨欣賞，亦可依照展覽空間的需求來調整聯屏數量，如同積木／拼圖堆疊，饒富趣味；另一件《最愛西湖三月天》（p.52-53），深

藍宣紙，銀色格線，蘸朱液以隸書寫下「十年修得同船渡，百年修得共枕眠」，彰顯夫妻姻緣的珍貴與厚重。行草部分，《春暮零風聯》（p.29）為描寫桐花季的自作對聯，以標草空虛飄零的交錯線條，表現落英繽紛之感；《李白擬古十二首》（p.14-15）、《諸葛亮誡子書》（p.18-19）兩件皆為是全開草書，特意強調重心左右擺盪，並適度誇張行間疏密，營造畫面活潑感；章草部分，散見於《心寬無煩聯》（p.24）、《人生(安樂)》（p.36）等作品中，筆畫圓轉，波磔微翹，充滿靜中寓動之趣；扇面部分則圍繞著「扇」本身來發想內容，例如：《得心靜》（p.41）——心靜自然涼，《撲流螢》（p.45）——藝術追求真善美（善/扇同音）、《爛扇多風》（p.33）——參考客家俚語並搭配外觀略舊之扇面書寫，《金文集聯扇面》（p.32）採龍門形式，釋文書於兩側。嘗試格式上的創新；楷書部分件數較少，數行褚帖聯（p.27）是智永墨跡本，也有以虞世南內剛外柔筆意寫成的《心經》（p.54-55），盼因書體與內容搭配得宜，能收相得益彰之效。

古典書法雖不若現代書藝強調視覺張力帶來剎那間的震撼感受，但古典書法史上各有千秋的每位書家，留下秀逸、雄渾、古樸、奇崛等不同的藝術風格，它們來自書家內在的個性、素養與生命經歷，自然地外顯於作品之中。經過幾千年的淬鍊，其審美價值從未被動搖，至今仍能引人細細品味。當然，「美」的表現形式很多，鑑賞也是一個很主觀的過程，古典含蓄是美、新潮時髦也是美，大家各有所好十分正常，只不過新潮時髦的東西常常隨著潮流移轉甚或消失，現下講究效果誇張的作品，也許乍看吸睛，但終究尚未經過時代的汰選，將來的發展也還很難說。我自己的下一步，應該還是像十年前我講「愛古不非今」的心情一樣，繼續傻傻地寫就好，無須刻意為之。《華嚴經》說：「不忘初心，方得始終。」

非常感謝陳維德教授與李郁周教授，不但在我的書法理論研究上給予許多指導，今天更親蒞現場，為我和佳榮的雙人展開幕致詞，我們感到萬分榮幸。最後，我要感謝佳榮四十年來一路相伴，以前曾經是我教你寫，但是照今天教授們的看法，你很快就要超越我了，到那時，請你記得也要牽著我的手，人生的路、書法的路，繼續一起走下去。

壬寅春月　駱明春於雲心草堂

我的學書歷程

還記得小學書法課上，老師示範了「捺」這個筆畫。班上厲害的同學馬上學得唯妙唯肖，而我卻怎樣都寫不好，那份挫折感在心底形成了一片陰影，久久未曾散去。

師專畢業後，透過學姊介紹而認識了駱老，交往期間，他總愛帶我到西門町獅子林國賓一帶逛街看電影，特別是那些刺激的鬼片、武俠片、007系列等等，我根本不知道他會寫書法，而且，他當時還是個數學家教！我們於民國七十二年結婚，婚後不久，某日我隨他去幫學生選購字帖。當我隨手翻著架上日本二玄社的《九成宮醴泉銘》，兒時那一捺的陰影突然飄來，我毫不猶豫地跟駱老師說：「這本我要！」於是所謂「天下第一楷書」歐字就成了駱老師引我入門的啟蒙，我拿起毛筆，紮紮實實地從頭練起。

很快地，七十三年長子出生，八十一年又迎接女兒到來。這幾年中，儘管白天忙於教職，下班後還要在育兒與家務間打轉，但心中對書法的那股熱情始終不減，總讓我努力在瑣碎疲憊的日常裡找尋縫隙練字。八十二年我第一次拿到語文競賽新北市小教組冠軍；隔年，便以褚遂良雁塔聖教序的筆意，獲得語文競賽小教組全國第一名的肯定。接下來的三、四年間，懵懵懂懂地以楷書基礎來揣摩彼時尚屬罕見的王鐸行書，竟也陸續拿下幾個全國大賽的社會組第一名。

好成績當然歸功於好老師的指導。除了啟蒙我的駱老師以外，還有幾位我特別感謝的老師們：陳維德教授在楷書上的指引令我受惠無窮，尤其提升了我對褚字的掌握與理解；林隆達教授則為我的行草打下了厚實的根基；八十二年拿到新北市小學教師組代表資格時，曾特地前往大橋國小就教時任校長的李郁周教授；而其實在更早之前，我也曾拜訪杜忠誥教授，只可惜彼時才疏學淺，未能參透杜師所給予的提點啟發。

八十六年底，五歲的女兒被診斷為中度自閉合併中度多重障礙症。為此我感到非常自責，恨不能投入所有的時間，帶她接受各式課程與訓練、幫助她開拓興趣與潛能。直排輪、游泳、滑雪、繪畫……每天行程滿滿，母女倆就像不停打轉的陀螺，身心俱疲。那段忙碌又迷惘的漫長歲月中，我的書法和我的心情一樣，在低潮裡停滯，一直到女兒十七、八歲，一切逐漸好轉之後，我才有空重拾毛筆，但也發現，自己對於曾經拿手的褚字似乎一時失去了感覺。

於是，我從九十八年開始習寫虞世南，成果頗受肯定；九十九年退休後，更大膽放開腳步在各種書體間探索。感謝當時有駱老師的得意門生謝文傑老師開車接送，他的全力支持讓我能透過積極參與賽事「復出江湖」，把握機會和書壇同好夥伴們交流互勉，日子過得踏實豐足。

牽手情

8

時光荏苒，距離那個站在書櫃前翻閱《九成宮醴泉銘》的午後，轉眼已過四十年。很開心在這第四十年的暮春三月，有機會和駱老師一起舉辦這場書法雙人展，為我們的筆墨人生留下階段性紀錄。此次展覽裡有幾幅作品別具意義，我想特別做一些介紹。例如寫劉琨的《重贈盧諶》，代表我從一○二年開始學習傅山的初步成果，傅山書法參差錯落，欹側有姿的面貌深得我心，但因駱老師叮囑，認為其風格過於強烈，為避免太快被定型，可兼練王寵，並融入虞意，揉合出自我風格；又例如寫許悔之的《絕版》，是用朱色的二十年老宣紙創作，同時為了彌補當年語文競賽苦練褚字卻沒留下任何作品的遺憾，此幅運用沈尹默的褚字來表現，筆畫粗細較為活潑，只是仍不免時刻流露出虞字的柔和氣味；再例如寫三毛《寫給春天的詩》，無論章法布局，或在墨宣上用銅墨汁，皆屬嶄新嘗試，表現出來的獨特韻味連我自己都愛不釋手。有人說「文字是書法的載體」，這次展覽中有不少內容取材自我所深愛的新詩小品，希望讓書法暫時跳脫文以載道的沉重包袱，透過更平易近人的文字，讓觀者不再覺得書法是難窺堂奧的藝術形式。

我一直是個書法的學習者，也是個資歷已深的書法老師，「教學相長」可說是我習書歷程最貼切的寫照。每一次為學生進行演示、批改和解說，都是我將心中原本模糊的意念加以耙梳、歸納、重整以及建檔的過程；而駱老師指導學生時我也經常旁聽，在「教」與「學」兩種不同身份間來回參照思考，偶爾發現學生們面對駱老師點到為止的「自行開悟」引導法而茫茫不知所以時，我也樂於像個師姊般，提供過來人的經驗與建議。這些必須不斷跳躍、轉換、甚至並存的身份與視角，充滿挑戰，卻也成了我書法生涯的豐厚底蘊。當然，一切都得感謝始終疼愛並敬重我的駱老師，即使他曾偷偷向人抱怨老婆最難教，卻還是永遠笑笑地看著我的字說：「很好啊！」，讓我的勇氣與信心，一直被妥善地珍惜與呵護。

一○九年，我發起成立了《雲心雅集》，主旨是鼓勵成員拓展書體、格式、媒材等各方面的書寫體驗，並培養成員在書法作品規劃與創作上的能力，好讓更多人認識書法藝術的各種可能。目前共有成員二十餘人，定期規劃書寫主題，平時透過網路發表相互觀摩，也在一一○年十二月舉辦了第一次實體聯展。我期許自己不但在個人書藝上持續進步，還能透過雲心雅集的機制，召集更多書道同好，激盪出更繽紛絢爛的火花，一起照亮翰墨天地的寬闊與美好。

壬寅仲春之月 茂君於雲心草堂

目錄

作品常用印

後記

駱明春（文謙）

一九五五年出生於苗栗通霄，一九七六年畢業於國立臺灣師範大學，二○一一年畢業於明道大學國學研究所。曾擔任全國學生美術比賽書法類評審、全國語文競賽寫字組決賽評審、新北市語文競賽寫字組召集人、各縣市語文競賽指導老師研習講座指導、各縣市語文競賽選手集訓指導以及各縣市教師書法研習指導。

早年曾受王愷和、王北岳、杜忠誥、汪雨盦與陳維德諸大家指導，奠定深厚的古典書法基礎，曾獲台灣省語文競賽小學教師寫字組第一名、全省美展教育廳獎、全國青年書畫比賽社會組書法第二名、北市美展第二名與教育部文藝創作獎第三名等。其楷書從《張玄墓誌銘》入手，於《張猛龍碑》、褚遂良、歐陽詢、虞世南、顏真卿、柳公權諸家用力最勤；後因脊椎手術，不便久立，轉而鑽研鐘繇、王寵諸家小楷，練就爐火純青的小楷功夫；行書初法米芾，後學倪元璐、王鐸；草書奠基於章草，於孫過庭《書譜》及懷素、黃山谷、祝枝山皆獨具心得；隸書始於何紹基，上溯漢碑與簡牘；篆書則始於楊沂孫，上追《石鼓文》、金文與甲骨文。近年更積極尋求突破，既能穩立於古典書法的基礎之上、又能優游於前人典範的框架之外，逐漸形成獨樹一幟的「自由駱體」，惠風和暢於字裡行間，從心所欲，而不逾矩。

駱明春創立板橋【雲心草堂】，培育當今書法界新銳書家無數，每年在全國語文競賽中更是成績亮麗，聲名遠播，素有「南林北駱」（新北駱明春、高雄林明傳）之譽，其最具代表性的得意門生，非其夫人劉佳榮女史莫屬。劉自婚後才開始接觸書法，耳濡目染、夫唱婦隨，實為書壇人人稱羨之神仙眷侶。

生者為過客，死者為歸人。
天地一逆旅，同悲萬古塵。
月兔空擣藥，扶桑已成薪。
白骨寂無言，青松豈知春。
前後更歎息，浮榮安足珍。

李白擬古十二首其一　丁酉夏　謝文蓮

李白《擬古十二首其一》

生者為過客，死者為歸人。天地一逆旅，同悲萬古塵。

月兔空搗藥，扶桑已成薪。白骨寂無言，青松豈知春。

前後更嘆息，浮榮何足珍。

李白《擬古十二首其一》

年份	2017
尺寸	132 * 68 cm
書體	行草
形式	中堂

李太白《將進酒》

君不見黃河之水天上來，奔流到海不復回。

君不見高堂明鏡悲白髮，朝如青絲暮成雪。

人生得意須盡歡，莫使金樽空對月。

天生我材必有用，千金散盡還復來。

烹羊宰牛且為樂，會須一飲三百杯。

岑夫子，丹丘生，將進酒，杯莫停。

與君歌一曲，請君為我傾耳聽。

鐘鼓饌玉不足貴，但願長醉不願醒。

古來聖賢皆寂寞，唯有飲者留其名。

陳王昔時宴平樂，斗酒十千恣歡謔。

主人何為言少錢，徑須沽取對君酌。

五花馬，千金裘。

呼兒將出換美酒，與爾同銷萬古愁。

款識：五屏二行不貴中遺足字

李太白《將進酒》

年份	2018
尺寸	136 * 78 cm
書體	行草
形式	八屏（合一）

諸葛亮《誡子書》

夫君（子）之行，靜以修身，儉以養德，

非淡泊無以明志，非寧靜無以致遠。

夫學須靜也，才須學也，

非學無以廣才，非志無以成學。

淫慢則不能勵精，險躁則不能冶性。

年與時馳，意與日去，

遂成枯落，多不接世，

悲守窮廬，將復何及。

諸葛亮《誡子書》

年份　2019

尺寸　125 * 65 cm

書體　草書

形式　中堂

驀然回首

驀然回首

已屆大順之齡，三聲有幸，
亦隨歲月足跡接踵而至。
眼見博愛之座，徒增興歎耳。

* 「三聲有幸」指悠遊卡敬老票的嗶嗶嗶三聲。

驀然回首
年份　2020
尺寸　32 * 32 cm
書體　行書
形式　斗方

契文集詩

一樽各盡十分酒 （趙抃）

田舍千家樂有年 （宗臣）

通谷陽林長對飲 （于濆）

秋山人在月明天 （顧況）

契文集詩

年份　2020

尺寸　32 * 32 cm

書體　甲骨文

形式　斗方

衡岳天南两頭瓶叢竹繞於茶灶岑

蘷瓷生書卷樓角紅霞漾筆頭猶香

餗龍甜年魄又倡殘夢繞滄洲晚棻霞

騇芳苑句帅膩波柔一股愁

龍眼雨盒先生丙辰自化詩一首

時序庚子中元前二日錄于雲水軒中　文漢

雨盦先生丙辰自作詩

道是天涼好個秋，蕭蕭叢竹綠於油。

檐前爽氣生書卷，樓角紅霞染筆頭。

猶有餘醒酣午枕，又憑殘夢繞滄洲。

晚來愛聽芳苑句，草膩波柔一段愁。

雨盦先生丙辰自作詩

年份	2020
尺寸	132 * 60 cm
書體	行書
形式	中堂

心寬無煩聯

心寬天地悠

無煩歲月安

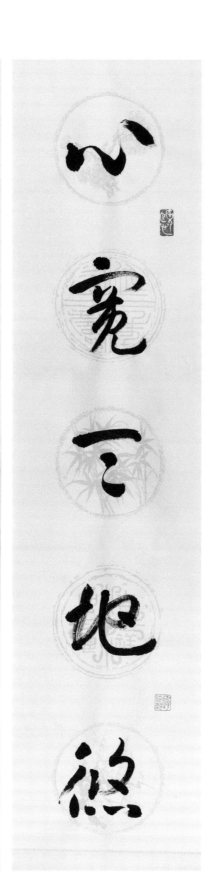

心寬無煩聯
年份　2021
尺寸　101 * 22 cm x 2聯
書體　草書
形式　對聯

臥聽坐看聯

臥聽清風吹屋角

坐看明月點山腰

坐翰明月點山腰

臥聽清風吹屋角

辛丑秋駱文謙

臥聽坐看聯
年份　2021
尺寸　67 * 16 cm x 2聯
書體　簡帛
形式　對聯

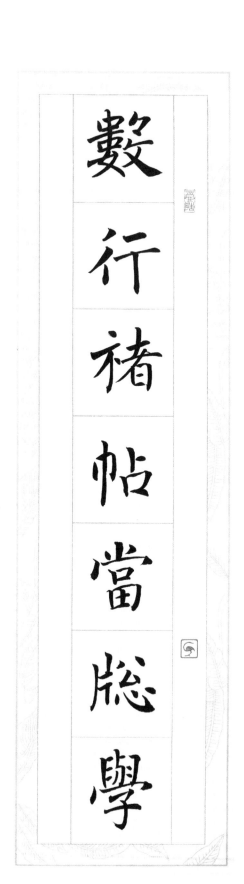

數行一卷聯

數行褚帖當窗學，

一卷陶詩倚枕看。

數行褚帖當窗學

一卷陶詩倚枕看

辛丑秋月駱文謙

數行一卷聯

年份	2021
尺寸	66 * 44 cm
書體	楷書
形式	對聯

右軍書帖懷仁集，
興嗣文宜智永書。

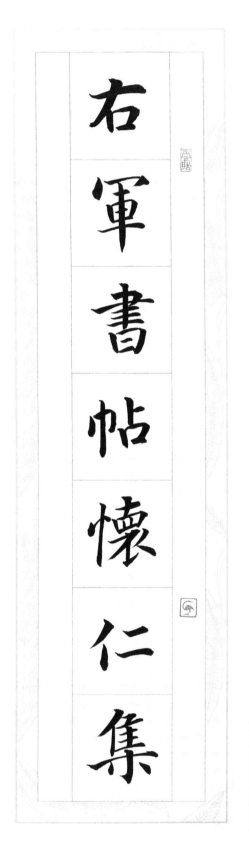

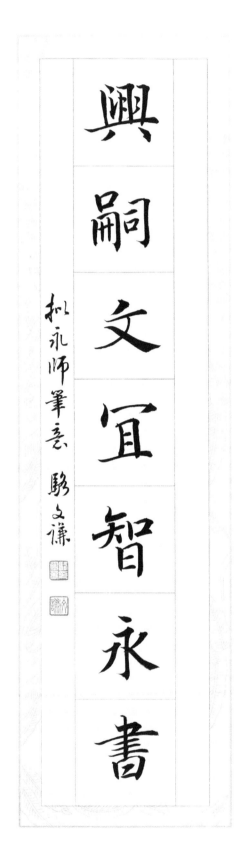

書法家駱明春、劉佳榮夫妻聯展

27

駱明春作品

右軍興嗣聯

年份　2022

尺寸　66 * 44 cm

書體　楷書

形式　對聯

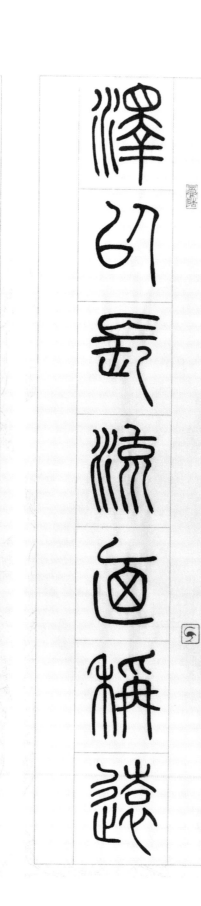

澤以山因聯

澤以長流乃稱遠

山因直上而成高

澤以山因聯

年份　2021

尺寸　69 * 22 cm x 2聯

書體　篆書

形式　對聯

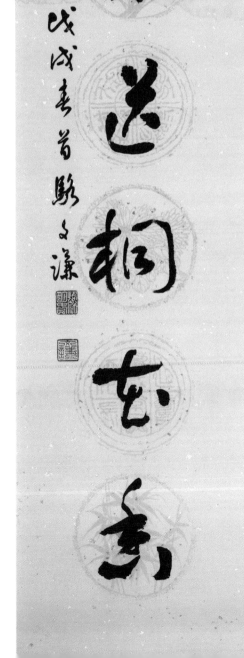
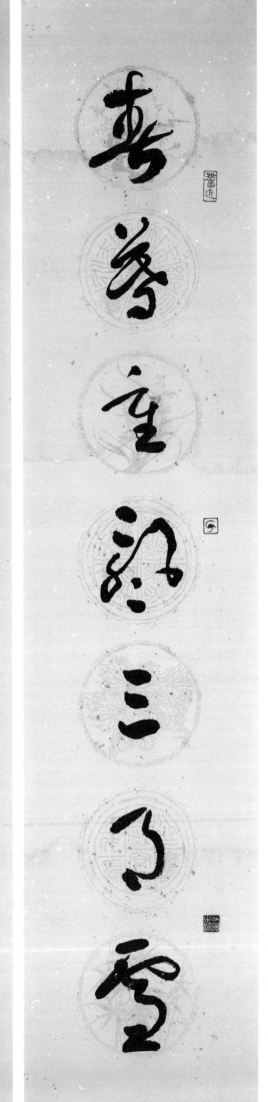

春暮雾風聯

春暮重飄三月雪

雾風獨送桐花香

春暮雾風聯

年份　2018

尺寸　107 * 47 cm

書體　草書

形式　對聯

洛夫《與李賀共飲》

石破

天驚

秋雨嚇得驟然凝在半空

這時，我乍見窗外
有客騎驢自長安來
背了一布袋的
駭人的意象
人未至，冰雹般的詩句
已（挾）冷雨而降
（我隔著玻璃再一次聽到）
義和敲日的叮噹聲
哦！好瘦好瘦的一位書生
瘦得
猶如一支精緻的狼毫
你那寬大的藍布衫，隨風
湧起千頃波濤
嚼五香蠶豆似的
嚼著絕句、絕句、絕句。
你激情的眼中
溫有一壺新釀的花雕
自唐而宋而元而明而清
最後注入
我這小小的酒杯
我試著把你最得意的一首七絕（誤作*絕句*）

洛夫《與李賀共飲》

年份　2021

尺寸　33 * 138 cm

書體　行書

形式　橫幅

塞進一只酒甕中

搖一搖，便見雲霧騰升

語字醉舞而平仄亂撞

甕破，你的肌膚碎裂成片

曠野上，隱（誤作*但*）聞

鬼哭啾啾

狼嗥千里

來來請坐，我要與你共飲

從歷史中最黑的一夜

你我顯非等閑人物

豈能因不入唐詩三百首而相對發愁

從九品奉禮郎是個什麼官？

這都不必（去）管它

當年你還不是（在）大醉後

把詩句嘔吐在豪門的玉階上

喝酒呀喝酒

今晚的月，大概不會為我們

這千古一聚而亮了

我要趁黑為你寫一首晦澀的詩

不懂就讓他們去不懂

不懂

為何我（們）讀後相視大笑

錄洛夫先生與李賀共飲詩于

西元二〇二一年中秋花嶼文謙〔印〕〔印〕

周盂鼎集聯

服田且肆經三五，
對月休辭酒十千。

周 盂 鼎 集 聯

年份　2021

尺寸　28 * 60 cm

書體　金文

形式　扇面

爛扇多風

款識：蔽日無全影，搖風有半涼。不堪鄣巧笑，猶足動衣香。

爛扇多風
年份　2021
尺寸　20 * 54 cm
書體　簡帛＋行草
形式　扇面

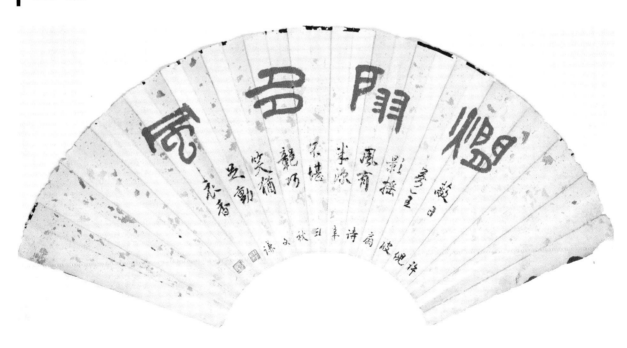

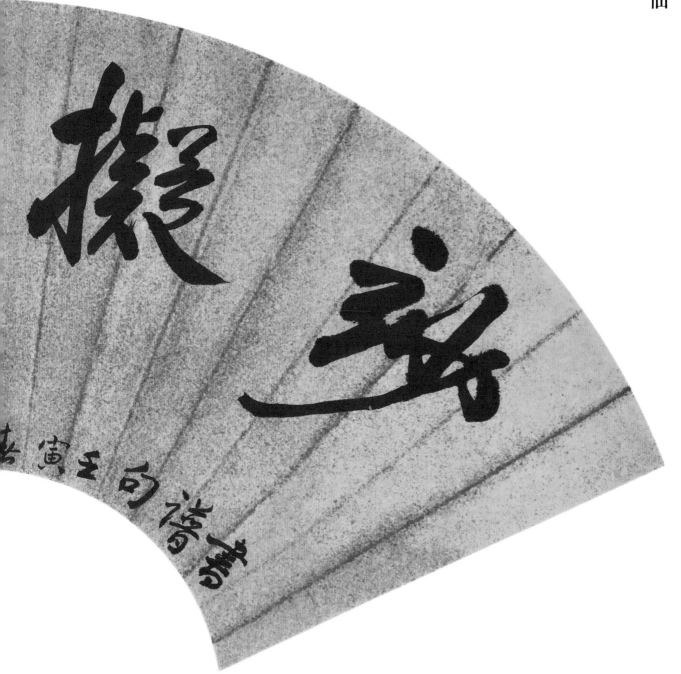

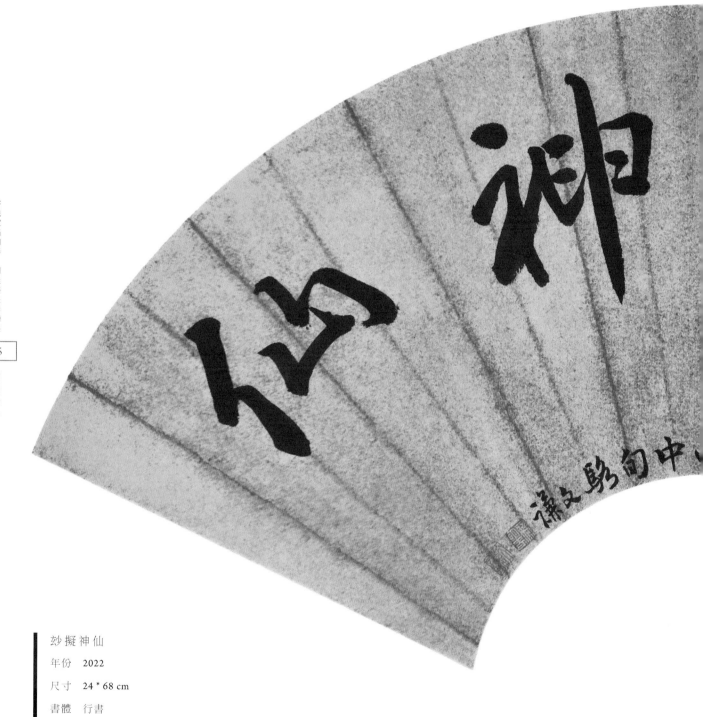

妙擬神仙

年份　2022

尺寸　24 * 68 cm

書體　行書

形式　扇面

人生（安樂）

人生，

過的是日子，

活的是心情。

生活的最高境界就是，

安和樂兩個字。

人生（安樂）

年份	2022
尺寸	32 * 32 cm
書體	章草
形式	斗方

人生（種子）

人生就像一顆種子。

播種的事，
交給自己。

收穫的事，
就交給時間。

人生（種子）	
年份	2021
尺寸	32 * 32 cm
書體	行書
形式	斗方

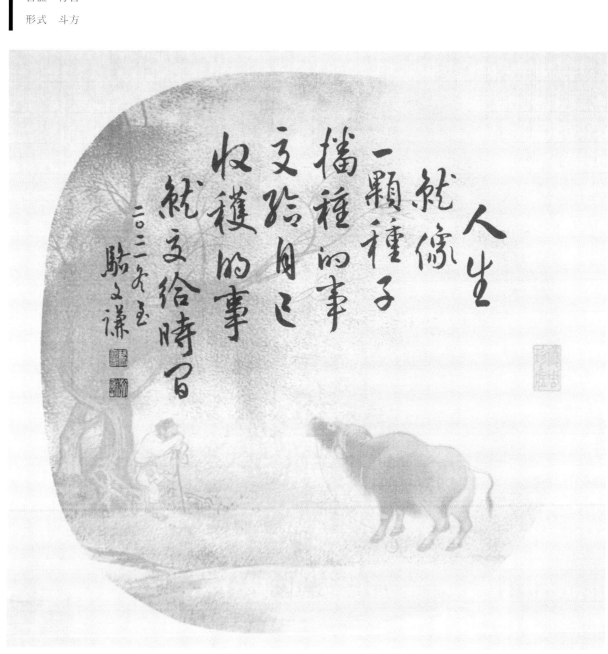

書譜句（之一）

初學分布，但求平正；

既知平正，務追險絕；

既能險絕，復歸平正。

書譜句（之一）

年份　2022

尺寸　27 * 27 cm

書體　草書

形式　斗方

達夷險之情，體權變之道。

書譜句（之二）

年份　2022

尺寸　28 * 28 cm

書體　草書

形式　斗方

台灣囡仔歌

正月調

初一早，初二早，初三睏到飽。

初四接神，初五隔開，初六舀肥。

初七七元，初八完全，初九天公生日。

初十吃食，十一請囝婿，十二請查某囝

轉來吃泔糜配芥菜，

十三關老爺生，十四月光，十五元宵暝。

台灣囡仔歌

年份	**2022**
尺寸	**27.5 * 27.5 cm**
書體	行書
形式	斗方

得心靜

款識：心靜自然涼

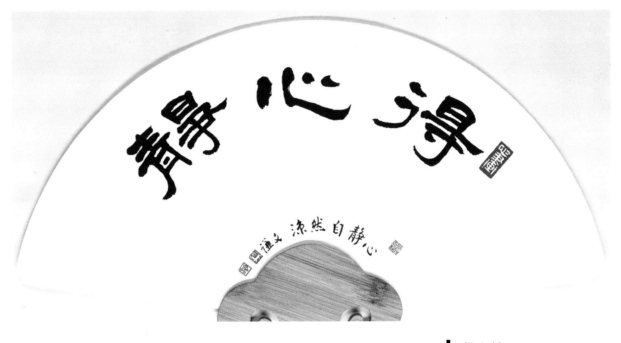

書法家駱明春、劉佳榮夫妻聯展

41

駱明春作品

得心靜

年份　2022

尺寸　32 * 16 cm

書體　隸書

形式　扇面

孫原湘句

硯匣濃香拂翠裾

泥金扇索瘦金書

孫原湘句
年份　2022
尺寸　22 * 41 cm
書體　隸書
形式　扇面

司空圖《扇》

珍重逢秋莫棄捐，

依依只仰故人憐。

有時池上遮殘日，

承得霜林幾個蟬。

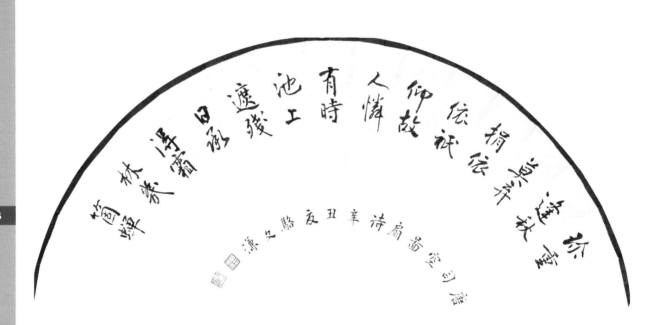

司空圖《扇》

年份　2021

尺寸　22 * 41 cm

書體　行書

形式　扇面

款識：銀燭秋光冷畫屏，輕羅小扇撲流螢

撲 流 螢

年份　2022

尺寸　20 * 27 cm

書體　簡帛＋行草

形式　扇面

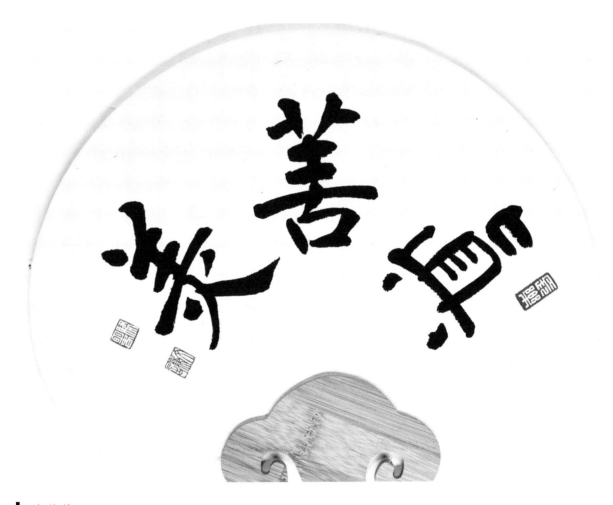

真善美

年份　2022

尺寸　26 * 19 cm

書體　楷書

形式　扇面

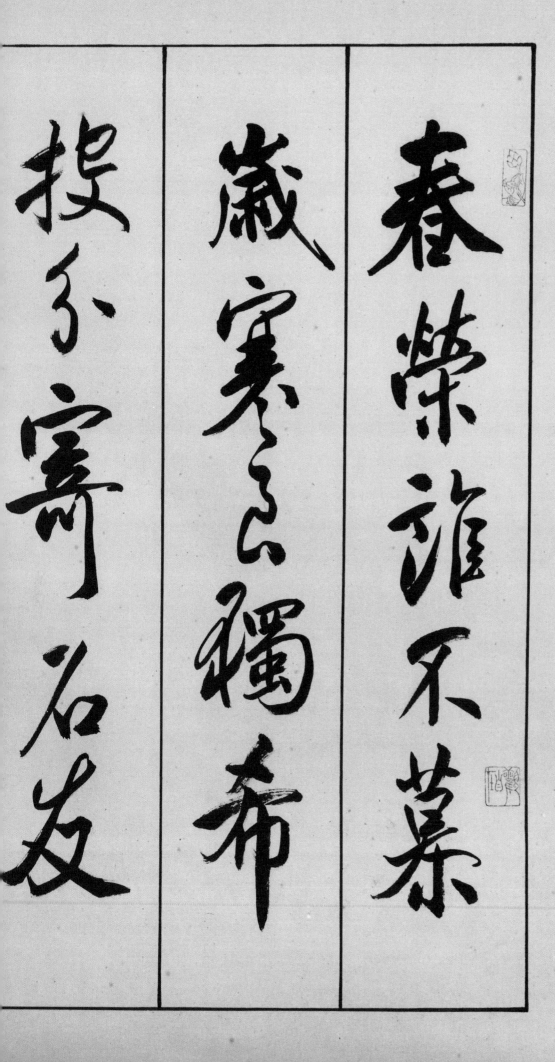

奉榮誰不慕

藏寒言獨希

投矛寄名友

潘安仁 《金谷集作》

春·榮·誰不慕，

歲寒良獨希；

投分寄石友，

白首同所歸。

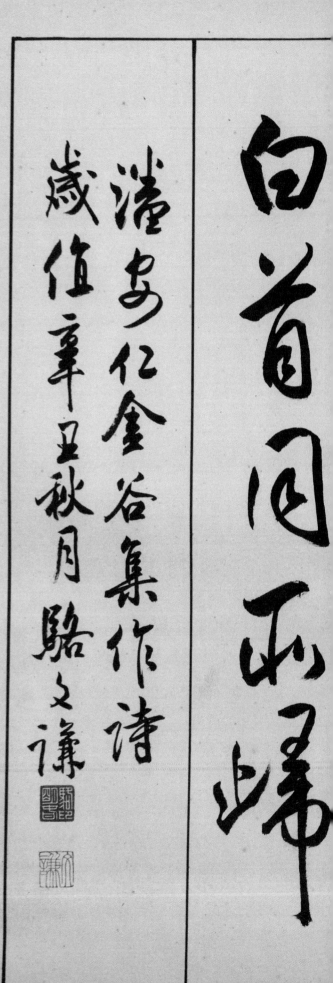

潘安仁《金谷集作》

年份　2022

尺寸　92 * 87 cm

書體　行書

形式　斗方

徐志摩《滬杭道中》

年份　2022

尺寸　29 * 29 cm

書體　行楷

形式　斗方

滬杭道中

匆匆匆　催催催
一卷煙　一片山　幾點雲影
一道水　一條橋　一支櫓聲
一林松　一叢竹　紅葉紛紛

艷色的田野　豔色的秋景
夢境似的分明　模糊　消隱——
催催催　是車輪還是光陰
催老了秋容　催老了人生

錄自新詩鑒賞寶典　徐志摩先生詩
西元二〇二二年二月于雲心艸堂　駱文謙

沈尹默《月夜詩》

年份　2022

尺寸　29 * 29 cm

書體　行楷

形式　斗方

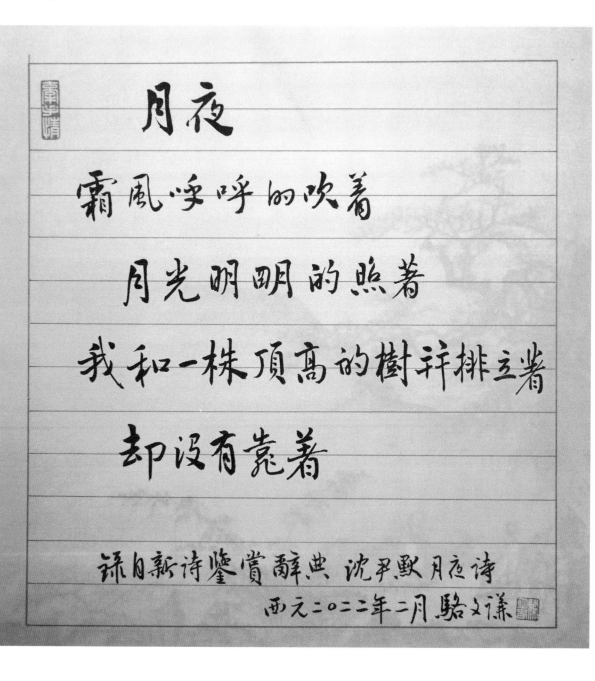

月夜

霜風唿呼的吹着

月光明明的照着

我和一株頂高的樹幷排立着

却沒有靠着

詠月新詩鑒賞辭典 沈尹默月夜诗

西元二〇二二年二月 駱文謙

胡適《一念》
年份　2022
尺寸　29 * 29 cm
書體　行書
形式　斗方

一念

我笑你繞太陽的地球
　一日只打得一個回旋
我笑你繞地球的月亮兒
　總不會永遠圓圓
我笑你千萬大小的星球
　擺脫不出自己的軌道綫
我笑你一秒鐘走五十萬里的無綫電
　總比不上我區區的心頭一念
我這心頭一念
　才從竹竿巷　忽到赫貞江上
　忽在赫貞江上　忽到凱約湖邊
我若真個害刻骨的相思
　便一分鐘繞遍地球三千萬轉

錄自新詩鑑賞辭典 胡適先生詩一念
西元二〇二二年二月 文謙

款識：易繫辭云：「有天道焉，有人道焉。」人道即人生之道，乃做人基本價值之追求。中庸亦云：「誠之者，人之道。」故待人以誠為本。

酬誠

易繫辭云有天道焉有
人道焉人道即人生之道
乃做人基本價值之追求
中庸亦云誠之者人之道
故待人以誠為本　駱文蓮

書法家駱明春、劉佳榮夫妻聯展

51

駱明春作品

酬誠

年份　2022

尺寸　90 * 41 cm

書體　隸書

形式　條幅

牽手情

52

雨秊渡苡

迷俯百枕

遊得秊瞑

船同儕

十船得

月天斜鳳

辛丑春月
駱文謙

最愛西湖三月天

最愛西湖三月天，

斜風細雨送遊船，

十年修得同船渡，

百年修得共枕眠。

最愛西湖三月天

年份　2022

尺寸　72 * 67 cm

書體　隸書

形式　斗方

般若波羅蜜多心經
波羅蜜

觀自在菩薩行深般若波羅蜜
多時照見五蘊皆空度一切苦
厄舍利子色不異空空不異色
色即是空空即是色受想行識
亦復如是舍利子是諸法空相
不生不滅不垢不淨不增不減
是故空中無色無受想行識無
眼耳鼻舌身意無色聲香味觸
法無眼界乃至無意識界無
明亦無無明盡乃至無老死亦
無老死盡無苦集滅道無智亦
無得以無所得故菩提薩埵依

般若波羅蜜多故心無罣礙無

罣礙故無有恐怖遠離顛倒夢

想究竟涅槃三世諸佛依般若

波羅蜜多故得阿耨多羅三藐

三菩提故知般若波羅蜜多是

大神咒是大明咒是無上咒是

無等等咒能除一切苦真實不

虛故說般若波羅蜜多咒即說

呪曰

揭帝揭帝　波羅揭帝

波羅僧揭帝　菩提薩婆訶

佛曆二五六年歲值壬寅春正沐手恭書於實忠州堂駱文謙

心經

年份　2022

尺寸　135 * 70 cm

書體　楷書

形式　全開

逢否撼瓦春愁如柳絮依依夢裡無尋處

晏　殊　字同叔，撫州臨川人，學問淵雅，宋初名士。范仲淹、富弼、歐陽修等皆出其門。下詩風采雅致，有情思，詞風和婉，明麗風流，蘊藉有珠玉詞傳世。

檻菊愁煙蘭泣露羅幕輕寒燕子雙飛去

明月不諳離恨苦斜光到曉穿朱戶

昨夜西風凋碧樹獨上高樓望盡天涯

欲寄彩箋兼尺素山長水闊知何處

伫倚危樓風細細望極春愁黯黯生天際

色煙光殘照裡無言誰會憑闌意

柳　永　原名三變，字景莊，後改名永，字耆卿，崇安人。排行第七，故稱柳七。北宋著名詞人，婉約派代表人物。為人放蕩不羈，善為歌辭，有樂章集行世。

擬把疏狂圖一醉對酒當歌強樂

衣帶漸寬終不悔為伊消得人憔悴

57

鵲踏枝

唐教坊曲名其詞牌即蝶戀花又名卷珠簾一羅金其詞牌始于宋進后六十字前後各四仄韻一韻到底常填寫多慈善感發纏綿惋惻一類的內容

誰道閒情拋棄久每到春來惆悵還依舊日日花前常病酒不辭鏡裏朱顏瘦

馮延巳 原名馮延嗣一作馮延己字正中謚忠肅五代南唐廣陵人南唐後主李煜之師詞風清麗善寫離情別緒開小宋代詞風傳世有陽春集

河畔青蕪堤上柳為問新愁何事年年有獨立小橋風滿袖平林新月人歸後

幾日行雲何處去忘了歸來不道春將暮百草千花寒食路香車繫在誰家樹

歐陽修 字作歐陽修字永叔號醉翁晚號六一居士謚文忠廬陵人古文大家之一其散文分析平易自然韻味深美詩亦平易清新有六一詞集傳世

突兀其兹之妻之馮夢龍廷熊東寺百二日

鵲踏枝　詞選集

唐教坊曲名，其詞牌即蝶戀花，又名黃金縷、鳳棲梧、卷珠簾、一籮金。其詞牌始於宋雙片六十字，前後片各為四仄韻，一韻到底。常填寫多愁善感以及纏綿悱惻一類的內容。

馮延巳　原名馮延嗣，一作馮延己，字正中，諡忠肅，五代南唐廣陵人。南唐後主李煜之師。詞風清麗，善寫離情別緒，開北宋一代詞風。傳世有陽春集。

誰道閒情拋棄久？每到春來，惆悵還依舊。日日花前常病酒，不辭鏡裡朱顏瘦，河畔青蕪堤上柳，為問新愁，何事年年有？獨立小橋風滿袖，平林新月人歸後。

歐陽脩　本作歐陽修，字永叔（誤作*淑*），號醉翁，晚號六一居士，諡文忠，廬陵人。古文八大家之一。其散文分格平易而自然，韻味深美，詩歌平易清新，有六一詞集傳世。

幾日行雲何處去，忘卻（誤作*了*）歸來，不道春將莫。百草千花寒食路，香車繫在誰家樹。淚眼倚樓頻獨語。雙燕來時，陌上相逢否。撩亂春愁如柳絮。依依夢裡無尋處。

晏殊　字同叔，撫州臨川人。學問淹雅，宋初名士范仲淹、富弼、歐陽修等皆出其門下。詩風閑雅而有情思。詞風和婉，明麗風流蘊藉，有珠玉詞傳世。

檻菊愁煙蘭泣露。羅幕輕寒，燕子雙飛去。明月不諳離恨苦。斜光到曉穿朱戶。昨夜西風凋碧樹。獨上高樓，望盡天涯路。欲寄彩箋兼尺素。山長水闊知何處。

柳永　原名三變，字景莊，後改名永，字耆卿，崇安人。以排行第七，而稱柳七。北宋著名詞人，婉約派代表人物。為人放蕩不羈，善為歌辭。有樂章集行世。

佇倚危樓風細細。望極春愁，黯黯生天際。草色煙光殘（照）裏。無言誰會憑闌意。擬把疏狂圖一醉。對酒當歌，強樂還無味。衣帶漸寬終不悔。為伊消得人憔悴。

蘇軾《蝶戀花》等詞作書法

花褪殘紅青杏小燕子飛時綠水人家繞枝
上柳綿吹又少天涯何處無芳草

蘇 軾　字子瞻一字和仲號東坡居士眉州眉山人詩文詞並皆佳妙其詞豪邁沉雄一派詞風至辛棄疾並稱蘇辛有東坡全集傳世

人笑漸不聞聲漸悄多情卻被無情惱
牆裏秋千牆外道行人牆裏佳

醉於兩樓醒不記春夢秋雲聚散真容易
斜月半簾多少睡春屏展盡山翠

晏幾道　字叔原號小山撫州臨川人晏殊第七子平生潛心六藝玩思百家持論甚高能文尤工樂府所作曲折於搖直通花間著有小山詞存世

衣上酒痕詩裏字點行行總是淒涼
記紅幅自憐雲好計夜寒空替人垂淚

暖雨晴風初破凍柳眼梅腮已覺春心動
酒意詩情誰上共溪寵殘花細重

李清照 號易安居士宋齊州章丘人居濟南歷史上最有名的女詞人夫趙明誠亦稱濟南二安之後有李之儀合稱詞家三李有漱玉詞輯李傳玉

彷彿夢魂歸帝所慇懃好夢飛來一晌還驚覺恁誤疑疑

九萬里風鵬正舉風休住蓬舟吹取三山去

禹廟蘭亭今古路一夜清霜幾湖邊樹

鵲趨標深累羞訴他時祗通為何事

陸游 字務觀越州山陰人南宋愛國詩人才氣超逸尤長於詩為南宋四大家之一其詩清新刻露而出於圓潤有劍南詩稿渭南文集傳世

舟之華當不住鏡裏朱顏畢竟

消磨去一句叮嚀君記取神仙須是閒人做

詞是一種協律合樂的歌詞在文學上是一種最婉曲細緻的抒情文學其特質具詞音真切善述旋情玫調多深曲善寫宛鬆情思詞境渾融委播自抒情原詞采纖美善卷述約情態因此為盛行于宋與詩爭輝 駱文謙

蘇軾　字子瞻，一字和仲，號東坡居士，眉州眉山人。詩文詞並皆佳妙。其詞意酣詞足，意會豐沛，開豪放一派詞風。與辛棄疾並稱蘇辛。有東坡全集傳世。

花褪殘紅青杏小。燕子飛時，綠水人家繞。枝上柳綿吹又少。天涯何處無芳草。牆裡鞦韆牆外道。牆外行人，牆裡佳人笑。笑漸不聞聲漸悄。多情卻被無情惱。

晏幾道　字叔原，號小山，撫州臨川人。晏殊第七子。平生潛心六藝，玩思百家，持論甚高。能文，尤工樂府，所作曲折頓挫，直逼花間。著有小山詞存世。

醉別西樓醒不記。春夢秋雲，聚散真容易。斜月半窗還少睡。畫屏閒展吳山翠。衣上酒痕詩裏字。點點行行，總是淒涼意。紅燭自憐無好計。夜寒空替人垂淚。

李清照　號易安居士，宋齊州章丘人。居濟南歷史上最有名的女詞人，與辛棄疾幼安並稱濟南二安。與李白、後主李煜合稱詞家三李。有漱玉詞輯本傳世。

暖雨晴風初破凍。柳眼梅腮，已覺春心動。酒意詩情誰與共？淚融殘（粉）花鈿重。乍試夾衫金縷縫，山枕斜欹，枕損釵頭鳳。獨抱濃愁無好夢，夜闌猶剪燈花弄。

陸游　字務觀，號放翁，越州山陰人。南宋愛國詩人，才氣超逸，尤長於詩，為南宋四大家之一。其詩清新刻露而出於圓潤。有劍南詩稿、渭南文集傳世。

禹廟蘭亭今古路。一夜清霜，染盡湖邊樹。鸚鵡杯深君莫訴。他時相遇知何處。冉冉年華留不住。鏡裏朱顏，畢竟消磨去。一句叮嚀君記取。神仙須是閒人做。

詞是一種協律合樂的歌詞。在文學表現上，是一種最婉曲細緻的抒情文學。其特質具詞旨真切，善述旖旎情致；詞意深曲，善寫宛轉情思；詞境渾融，善描自然情景；詞采纖美，善表幽約情態。因此而盛行于宋，與詩爭輝。

鵲踏枝　詞選集

年份　2022

尺寸　72 * 29 cm

書體　行草

形式　自由聯屏

劉佳榮（茂君）

一九六〇年出生於新竹關西，一九八〇年畢業於國立新竹師範學院，一九八三年與駱明春結婚。書法方面，最初由駱明春啟蒙；後曾陸續跟隨杜忠誥、陳維德與林隆達諸教授學習。

曾獲獎無數，包括臺灣區語文競賽小學教師寫字組第一名、金鵝獎全國書法比賽社會組第一名、慕陶盃全國書法比賽社會組中堂組與對聯組雙料冠軍、中原杯全國書法比賽社會組第一名、全國標準草書比賽自運組第一名、大甲鎮瀾宮媽祖盃全國書法比賽社會組金牌、慈光山人文獎全國書法比賽社會組第一名、聯青盃全國書法比賽社會組第一名、松山慈惠堂全國書法比賽社會組第一名、沙連堡全國書法比賽社會組第一名……等。

曾擔任新北市語文競賽寫字組集訓指導、台北市語文競賽寫字組評審暨集訓指導，並自二〇一九年起籌組「雲心雅集」，與書法同好二十餘人定期出題、以字會友，相互激盪、彼此增益，期能成為未來書法藝術家的孕育搖籃。

王覺斯 《李賀聽穎師琴歌》

別浦雲歸桂花渚，
蜀國弦中雙鳳語。
芙蓉葉落秋鸞離，
越王夜起游天姥。
暗珮清臣敲水玉，
渡海蛾眉牽白鹿。
誰看挾劍赴長橋，
誰看浸髮題春竹。
竺僧前立當吾門，
梵宮真相眉稜尊。
古琴大軫長八尺，
嶧陽老樹非桐孫。
涼館聞弦驚病客，
藥囊暫別龍鬚席。
請歌直請卿相歌，
奉禮官卑復何益。

王覺斯《李賀聽穎師琴歌》

年份　　1996

尺寸　　132 * 50 cm * 4

書體　　行書

形式　　四屏

主當門梵宮真相眉稜

尊古琴夫輕長尺蟇陽

老樹死桐孫涼館閒絃聲病

客藥囊暫別誰騎席

請歌直請鄉相歌李禮官

畢渡何益

王覺斯聽穎師琴歌

歲在丙子莩春於

劉佳榮

節錄過庭先生書譜句

觀夫懸針垂露之異，奔雷墜石之奇，

鴻飛獸駭之資，鸞舞蛇驚之態，

絕岸頹峰之勢，臨危據槁之形；

或重若崩雲，或輕如蟬翼；

導之則泉注，頓之則山安。

款識：青主小字千文，出入太傅薦季直表而更加放逸。於小楷中自樹一格。誠如其字或篆書楷化體勢高古，或隸意飛揚逸趣十足。正如過庭書譜所言：「纖纖乎似初月之出天涯，落落乎猶眾星之列河漢；同自然之妙有，非力運之能成；信可謂智巧兼優、心手雙暢，翰不虛動。下必有由。一畫之間，變起伏於峯杪，一點之內，殊衄挫於豪芒。況云積其點畫，乃成其字」其此之謂乎。

節錄過庭先生書譜句

年份	2015
尺寸	150 * 78 cm
書體	楷書
形式	中堂

青主小字千文出入太傅薦季直表而更加枚逸於小楷中自樹一格誠如其字或篆書楷化體勢高古或隸意飛揚逸趣十足正如過庭書譜所言纖乎似初月之出天涯落乎楷象星之

觀夫懸針垂露之異奔雷墜石之奇鴻

飛獸駭之資鸞舞蛇驚之態絕岸頹峰

之勢臨危據槁之形或重若崩雲或輕若

蟬翼導之則泉注頓之則山安

節錄過庭先生書譜句
乙未仲春之月 茂君

列河漢同自笑此妙有非力運之能成信可謂智巧兼優心手雙暢翰不虛動下必有由一畫之

間變起伏於峰杪一點之內殊衄挫於豪芒況云積其點畫乃成其字其此之謂乎劉佳榮並誌

劉琨 《重贈盧諶》

握中有懸璧，本自荊山璆。惟彼太公望，昔在渭濱叟。

鄧生何感激，千里來相求。白登幸曲逆，鴻門賴留侯。

重耳任五賢，小白相射鉤。苟能隆二伯，安問黨與仇？

中夜撫枕嘆，相與數子游。吾衰久矣夫，何其不夢周？

誰云聖達節，知命故不憂？宣尼悲獲麟，西狩涕孔丘。

功業未及建，夕陽忽西流。時哉不我與，去乎若雲浮。

朱實隕勁風，繁英落素秋。狹路傾華蓋，駿駬摧雙輈。

何意百鍊剛，化為繞指柔。

款識：青主小字千文，出入太傅荐季直表而更加放逸。於小楷中自樹一格。其字或篆書楷化
體勢高古，或隸意飛揚逸趣十足。誠如過庭書譜所言：「觀夫懸針垂露之異，奔雷墜
石之奇，鴻飛獸駭之資，鸞舞蛇驚之態，絕岸頹峰之勢，臨危據槁之形；或重若崩
雲，或輕若蟬翼；導之則泉注，頓之則山安；纖纖乎似初月之出天涯，落落乎猶眾星
之列河漢；同自然之妙有，非力運之能成；信可謂智巧兼優，心手雙暢，翰不虛動，
下必有由。」其此之謂乎。

劉琨《重贈盧諶》

年份　　2015

尺寸　　170 * 90 cm

書體　　楷書

形式　　中堂

青主小字千文出入大傳荐李直表而受加放逸於小楷中自樹一格其字或篆書楷化體勢高古或隸意飛揚逸趣十足誠如過庭書譜所言觀夫懸針垂露之異奔雷墜石之奇鴻飛獸駭之資鸞舞蛇驚之態絕岸頹峰之勢

握中有懸璧本自荊山璆惟彼太公望昔在渭濱叟豔生何感激千

里來相求白登幸曲逢鴻門賴留侯重耳任五賢小白射相鈎苟能隆

二伯安問黨與讐中夜撫枕歎相齮戲子游吾襄矣夫何其采萝

周誰云聖達節知命故不憂與去乎若雲浮朱宮隕勁風繁英落繁穰

夕陽忽西流時哉不我與去乎若雲浮朱實隕勁風繁英落繁穰

誰云聖達節知命故不憂宣尼悲獲麟西狩涕孔丘功業未及建

挟路傾華蓋駭駟摧雙輈何意百煉鋼化為繞指柔

臨危據槁之形或重若崩雲或輕若蟬翼導之則泉注頓之則山安纖纖乎似初月之出天涯落落乎猶眾星之列河漢同自然之妙有非力運之能成信可謂智巧兼優心手雙暢翰不虛動下必有由其此之謂乎劉佳榮并識

錄晉劉琨重贈盧諶詩乙首
歲值乙未暮春上日下浣茂君

曹孟德《步出夏門行》

雲行雨步，超越九江之皋。
臨觀異同，心意懷游豫，不知當復何從？
經過至我碣石，心惆悵我東海。
艷

東臨碣石，以觀滄海。
水何澹澹，山島竦峙。
樹木聚生，百草豐茂。
秋風蕭瑟，洪波湧起。
日月之行，若出其中。
星漢燦爛，若出其裏。
幸甚至哉，歌以詠志。
觀滄海

孟冬十月，北風徘徊，
天氣蕭清，繁霜霏霏。
鶤雞晨鳴，鴻雁南飛，
鷙鳥潛藏，熊羆窟息。
錢鎛停置，農收積場。
逆旅整設，以通賈商。
幸甚至哉！歌以詠志。
冬十月

鄉土不同，河朔隆冬。
流澌浮漂，舟船行難。
錐不入地，蘴藾深奧。

水竭不流，冰堅可蹈。
士隱者貧，勇俠輕非。
心常嘆怨，戚戚多悲。
幸甚至哉！歌以詠志。
土不同

神龜雖壽，猶有竟時。
騰蛇*不*乘霧，終為土灰。
老驥伏櫪，志在千里；
烈士暮年，壯心不已。
盈縮之期，不但在天；
養怡之福，可得永年。
幸甚至哉！歌以詠志。
龜雖壽

款識：步出夏門行又名隴西行，屬古樂府《相和歌瑟調曲》。此篇《宋書·樂志》歸入《大曲》，題為《碣石步出夏門行》乃藉古題寫時事之作。詩開頭為「艷」辭。下分《觀滄海》、《冬十月》、《土不同》、《龜雖壽》四解。沈德潛《古詩源》中云借古樂府寫時事，始於曹公。此種重視反映現實生活，不受舊曲古辭束縛之新作風。大大推進我國文學現實主義精神之發揚。曹操鞍馬為文，橫槊賦詩，充滿激情。所表現出來爽朗剛健風格，更在在呈現出梗慨多氣之建安風骨、精神壯闊、悲天憫人積極之胸懷，令人激賞。

曹孟德《步出夏門行》

年份　2017

尺寸　223 * 94 cm

書體　行書＋楷書

形式　中堂

步出夏門行

步出夏門行又名隴西行屬古樂府相和歌瑟調曲此篇為宋書樂志歸入大曲題為碣石步出夏門行乃藉古題高歌事之作詩開頭為艷辭下分觀滄海冬十月土不同龜雖壽四解沈惠潛古詩源中云借古樂府寫時事始于曹公此種重視反映現實生活不受齋曲古辭束縛之新作風大推進我國文學現實主義精神之發揚曹操鞍馬為文橫賦詩竟滿激情所表現出來爽朗剛健風格更在呈顯出梗慨多氣之建安風骨精神壯闊悲天憫人詩極之胃懷令人激賞　茂君並識

東臨碣石以觀滄海水何澹澹山島竦峙樹木叢生百草豐茂秋風蕭瑟洪波湧起日月之行若出其中星漢燦爛若出其裏幸甚至哉歌以詠志

觀滄海

孟冬十月北風徘徊天氣肅清繁霜霏霏鵾雞晨鳴鴻雁南飛鷙鳥潛藏熊羆窟棲錢鎛停置農收積場逆旅整設以通賈商幸甚至哉歌以詠志

冬十月

鄉土不同河朔隆冬流澌浮漂舟船行難錐不入地蘴藾深奧水竭不流冰堅可蹈士隱者貧勇俠輕非心常歎怨戚戚多悲幸甚至哉歌以詠志

土不同

神龜雖壽猶有竟時騰蛇乘霧終為土灰老驥伏櫪志在千里烈士暮年壯心不已盈縮之期不但在天養怡之福可得永年幸甚至哉歌以詠志

龜雖壽

歲在己丑年仲春三月之澣于雲水軒榮君並識　劉佳榮

陌上桑

日出東南隅，照我秦氏樓。秦氏有好女，自名為羅敷。
羅敷喜蠶桑，採桑城南隅。青絲為籠系，桂枝為籠鉤。
頭上倭墮髻，耳中明月珠。緗綺為下裙，紫（綺）為上襦。
行者見羅敷，下擔捋髭鬚。少年見羅敷，脫帽著帩頭。
耕者忘其犁，鋤者忘其鋤。來歸相怨怒，但坐觀羅敷。

使君從南來，五馬立踟躕。使君遣吏往，問是誰家姝。
「秦氏有好女，自名為羅敷。」
「羅敷年幾何？」
「二十尚不足，十五頗有餘。」
使君謝羅敷：「寧可共載不？」

羅敷前置辭：「使君一何愚！使君自有婦，羅敷自有夫。
東方千餘騎，夫婿居上頭。何用識夫婿？白馬從驪駒。
青絲繫馬尾，黃金絡馬頭；腰中鹿盧劍，可值千萬餘。
十五府小吏，二十朝大夫，三十侍中郎，四十專城居。
為人潔白皙，鬑鬑頗有鬚。盈盈公府步，冉冉府中趨。
坐中數千人，皆言夫婿殊。」

款識：《陌上桑》是漢樂府中名篇，屬《相和歌辭》。最早著錄於《宋書·樂志》，題名《艷歌羅敷行》。《玉臺新詠》中，題為《日出東南隅行》。然更早之前晉人崔豹《古今注》即已提到此詩，稱之為《陌上桑》。至宋人郭茂倩《樂府詩集》沿用《古今注》之題名，而成今之習慣。篇名內容上，本篇似乎取材於西漢劉向《列女傳》中之《秋胡戲妻》故事。惟秋胡妻性烈鄙夷其夫之為人而投河自盡，故事悲劇收場。而《陌上桑》於內容上，易以喜劇色彩、詼諧情節、充滿溫馨浪漫的男女情愛故事，令人陶醉故喜而錄之。

陌上桑

年份　2017

尺寸　177 * 84 cm

書體　行書＋楷書

形式　中堂

備註　2017年新竹美展佳作

陌上桑

陌上桑是漢樂府中名篇屬相和歌辭最早著錄於宋書樂志題名艷歌羅敷行玉臺新詠中題為日出東南隅行然更早之前晉人崔豹古今注即已提到此詩稱之為陌上桑至宋人郭茂倩樂府詩集沿用古今注之題名而成令之習慣篇名而陌上桑本篇似乎取材於西漢劉向列女傳中之秋胡戲妻故事惟秋胡妻性烈鄙夷其夫之為人而投河自盡故事悲劇收場於內容上易以喜劇色采變譜溫馨浪漫的男女情愛故事令人陶醉故喜而錄之 歲在丁酉仲夏之月茂君劉佳榮並誌

日出東南隅照我秦氏樓秦氏有好女自名為羅敷羅敷喜蠶桑采桑城南隅青絲為籠系桂枝為籠鉤頭上倭墮髻耳中明月珠緗綺為下裙紫綺為上襦行者見羅敷下擔捋髭鬚少年見羅敷脫帽著帩頭耕者忘其犁鋤者忘其鋤來歸相怨怒但坐觀羅敷使君從南來五馬立踟躕使君遣吏往問是誰家姝秦氏有好女自名為羅敷羅敷年幾何二十尚不足十五頗有餘使君謝羅敷寧可共載不羅敷前置辭使君一何愚使君自有婦羅敷自有夫東方千餘騎夫婿居上頭何用識夫婿白馬從驪駒青絲繫馬尾黃金絡馬頭腰中鹿盧劍可值千萬餘十五府小史二十朝大夫三十侍中郎四十專城居為人潔白晰鬑鬑頗有鬚盈盈公府步冉冉府中趨坐中數千人皆言夫婿殊

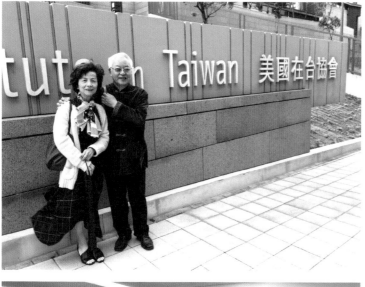

雨水

作品故事：

二〇一九年四月十五日，美國在臺協會（American Institute in Taiwan, AIT）邀請駱明春、劉佳榮夫妻聯袂前往當時甫落成的AIT內湖新址，參加《台灣關係法》四十週年暨AIT四十歲生日慶祝晚會，並請駱老為台美好祝福題字。

當晚的活動手冊上以中英並陳的方式介紹了這對夫妻書法家兼教育者，也以明顯篇幅展示劉佳榮的作品《雨水》。

本件乃二〇二二年再次書寫，事隔三年，表現更臻圓熟。

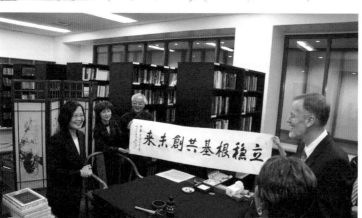

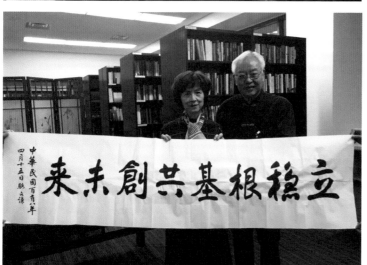

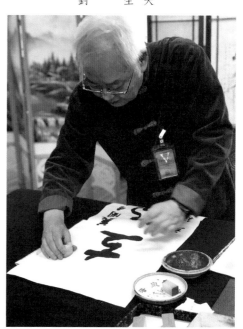

雨水

年份　2022

尺寸　33 * 27 cm

書體　篆書

形式　小品

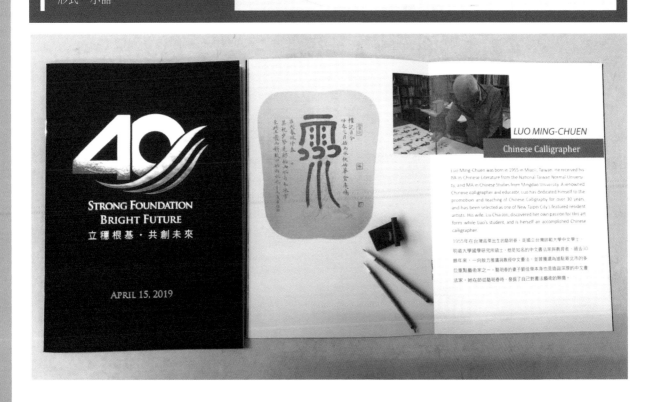

宋琬 《春日田家詩》

野田黃雀自為群，
山叟相過話舊聞。
夜半飯牛呼婦起，
明朝種樹是春分。

宋琬《春日田家詩》
廿四節氣系列‧春分

年份　2019

尺寸　32 * 74 cm

書體　簡帛

形式　扇面

備註　第一件扇面作品

穀雨

旅人游汲汲，春氣又融融。
農事蛙聲裡，歸程草色中。
獨慚出穀雨，未變暖天風。
子玉和予去，應憐恨不窮。

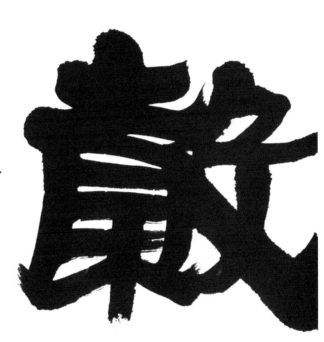

穀雨
廿四節氣系列·穀雨

年份　2019

尺寸　26 * 35 cm

書體　簡帛＋楷書

形式　斗方

立夏

千峰雲起，驟雨一霎時價。
更遠樹斜陽，風景怎生圖畫。
只消山水光中，無事過這一夏。
青旗賣酒，山那畔、別有人間，
午醉醒時，松窗竹戶，萬千瀟灑。
野鳥飛來，又是一般閒暇。
卻怪白鷗，戲著人、欲下未下。
舊盟都在，新來莫是，別有話說話。

立夏
廿四節氣系列・立夏
年份　2019
尺寸　66 * 29 cm
書體　簡帛＋楷書
形式　條幅

千峰雲起
驟雨一霎時價
更遠樹斜陽
風景怎生圖畫
青旗賣酒
山那畔
別有人間　一

只消山水光中
無事過這一夏
午醉醒時
松窗竹戶
萬千瀟灑
野鳥飛來
又是一般閒暇

卻怪白鷗
戲著人
欲下未下
舊盟都在
新來莫是
別有話說話
己亥立夏
羲君

范成大 《四時田園雜興》

梅子金黃杏子肥，
麥花雪白菜花稀。
日長籬落無人過，
惟有蜻蜓蛺蝶飛。

范成大《四時田園雜興》
廿四節氣系列・小滿

年份	2019
尺寸	34 * 67 cm
書體	簡帛
形式	橫幅

秦觀《納涼》

攜扙來追柳外涼，
畫橋南畔倚胡牀。
月明船笛參差起，
風定池蓮自在香。

秦觀《納涼》

廿四節氣系列・小暑

年份　2019

尺寸　26 * 19 cm

書體　簡帛＋楷書

形式　扇面

花雪隨風不厭看

款識：花雪隨風不厭看，更多還肯失林戀。
愁人正在書窗下，一片飛來一片寒。

戴叔倫《小雪》
廿四節氣系列‧小雪

年份　　2019

尺寸　　136 * 33 cm

書體　　篆書

形式　　條幅

范成大 《冬至》

寒谷春生，薰葉氣、玉筒吹谷。

新陽後、便佔新歲，吉雲清穆。

休把心情關藥裹，但逢節序添詩軸。

笑強顏、風物豈非癡，終非俗。

清晝永，使眠熟。門外事，何時足。

且團奕同社，笑歌相屬。

著意調停雲露釀，從頭檢舉梅花曲。

縱不能、將醉作生涯，休拘束。

范成大《冬至》
廿四節氣系列・冬至

年份　2019

尺寸　67 * 24 cm

書體　草書

形式　條幅

雲霧新生重農家玉筍吐芽新苗漸長復使佔新春吉
雲漢穆休起心情罪菜寬但達品序添福軸愛經
新風物鱉光麻務御清春多安飯熟門孫子綵時
吳其圖笑回社愛歌和屠羨素調守雲霞曉接頭綹
采梅在出從小社將條作生涯休拘束

宋范成大隔江和一冬至
壬寅冬至羡君

王安石《詠梅》詩

牆角數枝梅，
凌寒獨自開。
遙知不是雪，
為有暗香來。

王安石《詠梅》詩
廿四節氣系列・小寒

年份	**2019**
尺寸	**33 * 33 cm**
書體	**篆書＋楷書**
形式	**斗方**

陸放翁《大寒》

大寒雪未消，閉戶不能出。可憐切雲冠，局此容膝室。

吾車適已懸，吾馭久罷叱。拂塵取一編，相對輒終日。

亡羊戒多岐，學道當致一。信能宗闕里，百氏端可黜。

為山儻勿休，會見高崒崔。頹齡雖已迫，孺子有美質。

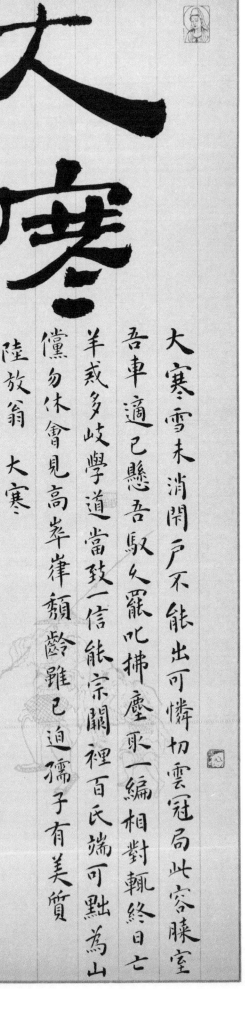

陸放翁《大寒》
廿四節氣系列‧大寒

年份　2020

尺寸　67 * 24 cm

書體　簡帛＋楷書

形式　條幅

仇遠 《懷盛元仁》

年過耳順欲何如，臂膝酸寒齒發疏。

千里驅馳還倦矣，數椽卜築合歸與。

山銜落日誰能係，海漲平田自可鋤。

寄語虎林諸道伴，江湖處處有鱸魚。

仇遠《懷盛元仁》
六十歲生日隨寫

年份　2019

尺寸　29 * 19 cm

書體　楷書

形式　小品

趙蕃《聞蛙》

驚蟄已數日，聞蛙初此時。

能如喜風月，不必問官私。

趙蕃《聞蛙》

年份	2019
尺寸	33 * 33 cm
書體	篆書
形式	扇面

石濤《荷花詩》

荷葉五寸荷花嬌，

貼波不礙畫船搖；

相到薰風四五月，

也能遮卻美人腰。

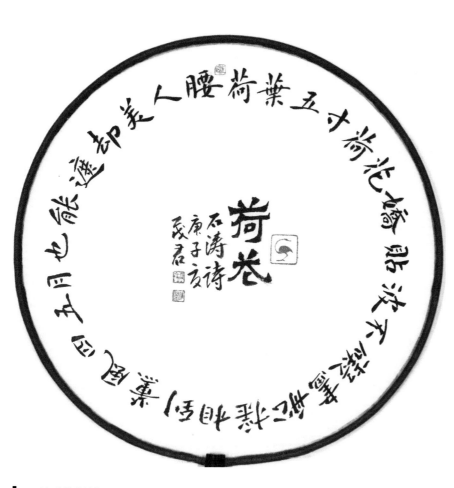

石濤《荷花詩》

年份　2020

尺寸　21 * 21 cm，含柄31 cm

書體　楷書

形式　圓形扇面

備註　第一件圓扇作品

題竹石畫詩

咬定青山不放鬆，
立根原在破巖中。
千磨萬擊還堅勁，
任爾東西南北風。

咬定青山不放
原在破根
磨巖中千
擊萬

題竹石畫詩

年份　2021

尺寸　34 * 105 cm

材質　隸書

形式　橫幅

還堅勁

任爾

西南

東北

風

題竹石畫詩

擬枯點書之人之秀美道

勁渾厚古樸之華意

書之清末◯辛丑常奧耳

辛丑妙秋于雲心州堂

茂君劉佳榮

莫放最難聯

莫放春秋佳日去

最難風雨故人來

莫放春燁佳日去

最難風雨故人來

辛丑之冬 茂君劉佳東

莫放最難聯

年份　2021

尺寸　68 * 26 cm

書體　篆書

形式　對聯

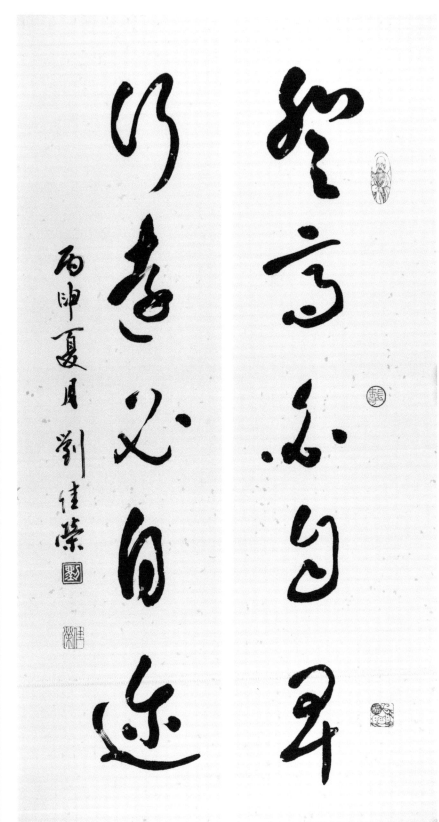

登高行遠聯

年份　2016

尺寸　67.5 * 16.5 cm x 2聯

書體　草書

形式　對聯

李白 《折荷有贈》

涉江弄秋水，愛此荷花鮮。

攀荷弄其珠，蕩瀁不成圓。

佳人彩雲裏，欲贈隔遠天。

相思無由見，悵望涼風前。

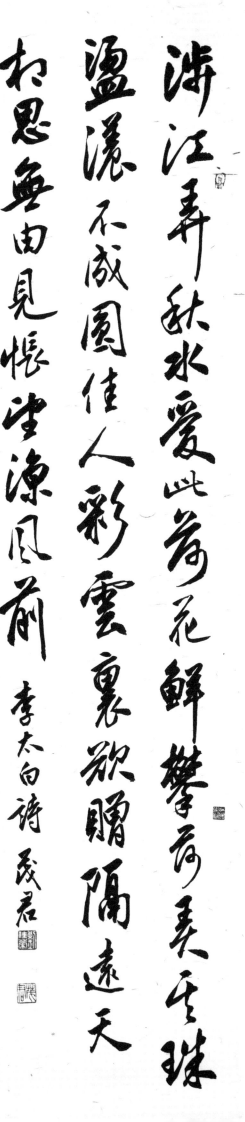

涉江弄秋水愛此荷花鮮攀荷弄其珠盪漾不成圓佳人彩雲裏欲贈隔遠天相思無由見悵望涼風前

李太白詩 長君

李白《折荷有贈》

年份　2021

尺寸　133 * 34 cm

書體　行書

形式　條幅

杜甫 《春夜喜雨》

好雨知時節，當春乃發生。

隨風潛入夜，潤物細無聲。

野徑雲俱黑，江船火獨明。

曉看紅溼處，花重錦官城。

好雨知時節，當春乃發生。隨風潛入夜，潤物細無聲。野徑雲俱黑，江船火獨明。曉看紅濕處，花重錦官城。

壬寅元宵後一日 佳榮

杜甫《春夜喜雨》

年份　2022

尺寸　134 * 33 cm

書體　篆書

形式　條幅

風前火烈逢真玉雪後大寒見老松攜得此

心嶇北去與君無處不相逢

宋鄒浩留別興安唐叟元老推官詩

鄒浩《留別興安唐叟元老推官》

年份　　2022

尺寸　　137 * 16 cm

書體　　楷書

形式　　條幅

綠樹紫藤聯

綠樹村邊停醉帽，
紫藤架底倚胡床。

或淡半舒聯

或淡或濃施雨去，
半舒半卷逆風來。

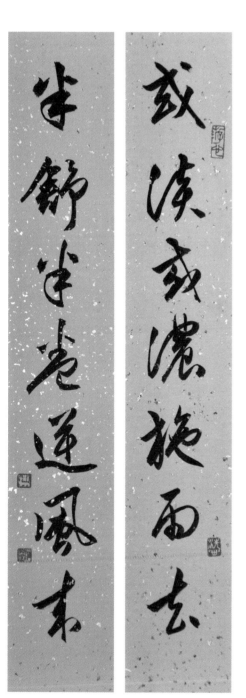
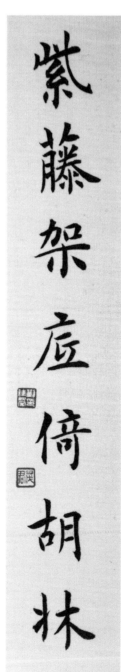
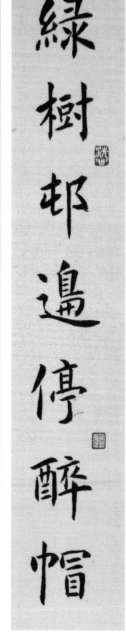

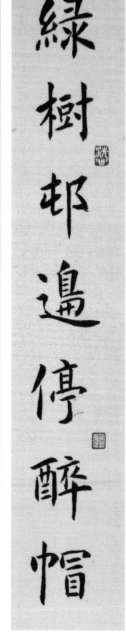綠樹邨邊停醉帽

紫藤架底倚胡牀

或淡或濃施雨去

半舒半卷逆風來

綠樹紫藤聯

年份　2022

尺寸　27 * 13 cm

書體　楷書

形式　小對聯

或淡半舒聯

年份　2022

尺寸　27 * 13 cm

書體　行草

形式　小對聯

不除愛養聯（藍）

不除庭草留生意，
愛養盆魚識化機。

不除愛養聯（白）

不除庭草留生意，
愛養盆魚識化機。

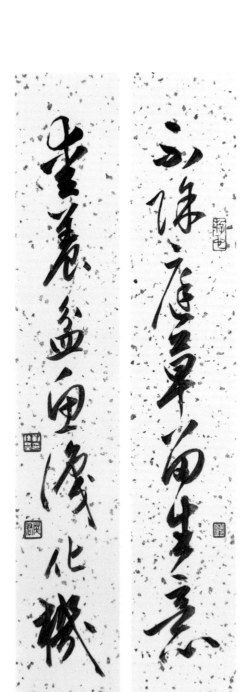

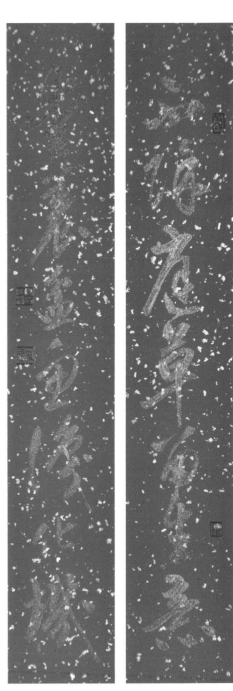

不除愛養聯（藍）
年份　2022
尺寸　27 * 13 cm
書體　草書
形式　小對聯

不除愛養聯（白）
年份　2022
尺寸　27 * 13 cm
書體　草書
形式　小對聯

東風醉臥聯

東風吹散梨花雨，

醉臥青山看白雲。

小留試看聯

小留詩客三杯酒，

試看山園幾處花。

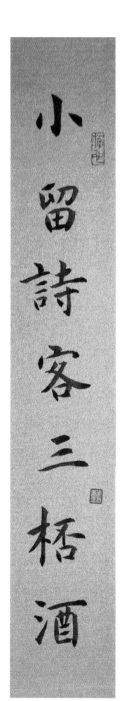

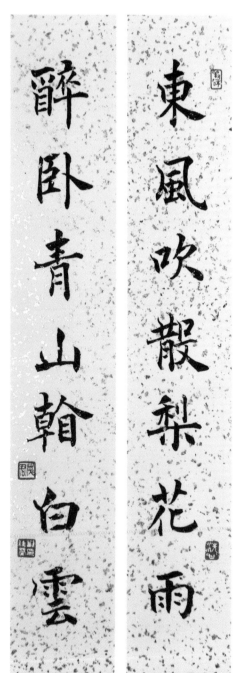

東風醉臥聯

年份　2022

尺寸　27 * 13 cm

書體　楷書

形式　小對聯

小留試看聯

年份　2022

尺寸　27 * 13 cm

書體　楷書

形式　小對聯

矮紙晴窗聯

矮紙斜行閑作草，
晴窗細乳戲分茶。

遠岫春風聯

遠岫當窗呈秀色，
春風滿座暢幽懷。

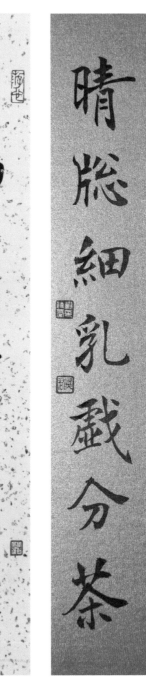

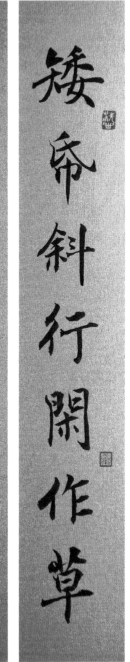

矮紙晴窗聯
年份　2022
尺寸　27 * 13 cm
書體　楷書
形式　小對聯

遠岫春風聯
年份　2022
尺寸　27 * 13 cm
書體　草書
形式　小對聯

人間天下聯
人間歲月閑難得、
天下知交老更親。

寒夜竹爐聯
寒夜客來茶當酒，
竹爐湯沸火初紅。

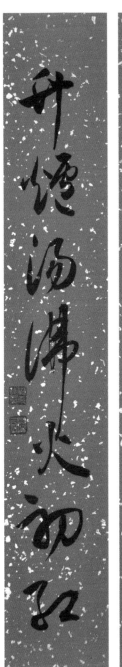
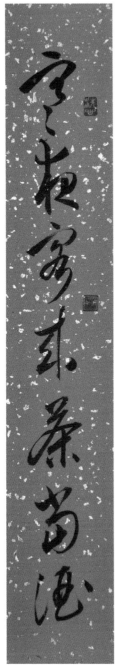
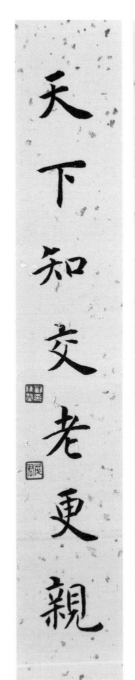
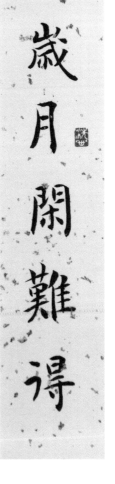

書法家駱明春、劉佳榮夫妻聯展

103

劉佳榮作品

人間天下聯
年份　2022
尺寸　27 * 13 cm
書體　楷書
形式　小對聯

寒夜竹爐聯
年份　2022
尺寸　27 * 13 cm
書體　草書
形式　小對聯

許悔之 《絕版》

許悔之《絕版》

年份　2022

尺寸　98 * 68 cm

書體　楷書

形式　小中堂

絕版

你我相遇於風中
彼此用手掌
小心翼翼
呵護

相逢
在三千年前裏
這段相逢
寫進三千年前的傳說
序
將唯一的菖葭
遙遠的薰入
遠遠的每一點
是每一頁的圈圈
每一頁都是絕版本
的圈點

相用翼翼成遙入飛可本遠
我此心護在寫今翻不孤永
你彼小呵早便如風都是且

錄許悔之先生詩〈絕版〉

西元二〇二二年二月於雲心艸堂　劉佳榮

三毛 《寫給春天的詩》

三毛《寫給春天的詩》

年份　　2022

尺寸　　74 * 47 cm

書體　　楷書

形式　　條幅

當粉紅的桃花
開滿泰的夢
我的眼睛
無論是睜開
還是瞇去
你的芳香就
彩霞般鋪滿
我所有的眺望
清明了
穀雨了
在歲月
深淺的路上
泰將等诗

有一朵美麗的
是太多的奢望
是太多的需要
又不能
長久的廝守
祇好讓
一條長的銀河
消的
流過你泰的身旁
龔苍三月裏

等待成心口
花開的當候
誰都沒有結果
想結果的人兒
只好守住季節
去立夏
去小暑
去霜降
不想結果的
是蜂是蝶

春風不相識
一朵桃花
一泓紅霞
滿眼春光
春天
是一年中最好的當光
用一隻飛船
去載那
流水的思念
黼飛著
就過了籬牆
是誰在說

三毛
字給春天的诗
西元二〇二二年二月
十四日情人節
雲㴵堂 佳榮 于

情壽

是
彩色氣球
無論顏色如何豔麗
禁不起
針尖
輕輕一刺
　　　取自三毛清泉故事
　　二〇二二 情人節
　　　茂君

愛情
年份　2022
尺寸　31 * 22 cm
書體　篆書＋楷書
形式　小品

王北岳 Wang, Bei-Yue（1926~2006）

名澤恆，為文、治印、作書，皆以字「北岳」行，號子蒼，河北文安人，北京大學園藝系畢業。

篆刻從齊白石高徒賀孔才，賀氏喻其印「如寶劍切玉，沙沙有聲」。一九四九年渡海來台，一九六一年與王壯為等人發起「海嶠印集」；一九七五年成立「中華民國篆刻學會」；一九七九年創刊《印林》雙月刊；身兼師大、市北師院、台藝大等校教授，一生為弘揚篆刻藝術盡心盡力。著有《篆刻藝術》、《篆刻研究彙編》、《印林見聞錄》等。

庚午年
駱明春

文謙

庚午年
劉

佳榮

羅德星 Luo, De-Xing（1957~）

桃園新屋人，師範大學國文系畢業。

篆刻師承王北岳先生。台灣印社成員，曾任大墩美展評審、全省公教美展評審、迎曦書畫會會長，現任明道大學助理教授。曾獲第四十二屆全省美展篆刻類教育廳獎、第四十三與四十四屆全省美展篆刻類省政府獎、第十二屆全國美展篆刻類第二名、第十三屆全國美展篆刻類第三名、第十四屆全國美展篆刻類第一名，並獲全國美展篆刻類永久免審查資格，為一九九九年中山文藝獎、二〇〇〇年中興文藝獎得主。著有《羅德星印集》。

戊辰年
劉　　佳榮

無紀年
觀妙

李清源 Lee, Ching-Yuan (1965~)

字子澈，高雄茄萣人，台灣師範大學美術研究所畢業，齋館名為泉來軒、駐久樓。

篆刻師承王北岳先生。曾任歷屆省展、各大美展書法篆刻比賽評審委員，第十四、十五屆中華民國篆刻學會理事長。為台灣印社、玄修印社、玄心印會社員，並主持雲心篆刻，傳燈於人。曾獲第十三屆全國美展篆刻類第一名、一九九六年教育部文藝創作獎篆刻類第一名、一九九八年西泠印社獎、二○○一年中山文藝獎，並獲全國美展篆刻類永久免審查資格。著有《石上清景》、《朱泥留痕》、《李清源篆刻集》、《滋蘭九畹》、《二十四節氣印譜》、《紅&黑李清源作品集》等。

乙酉年
肖形

甲申年　　無紀年
福鹿　　　月下獨酌

丙子年
駱明春

文謙

甲戌年
駱明春印

雲心草堂

丁丑年
劉佳榮印

壬寅年
茂君

蔡福仁 Tsai, Fu-Ren (1978~)

字德沐，嘉義朴子人，國立臺灣藝術大學書畫研究所碩士。

書法師承駱明春先生，篆刻師承李清源先生。中華民國篆刻學會、雲心篆刻、南風印社、真如書會、雲心雅集成員。曾獲台積電青年書法篆刻大賞篆刻類首獎、新北市語文競賽寫字社會組第一名、全國語文競賽寫字社會組第二名、中部美展優等、明宗獎篆刻類鯤王獎、玉山美術獎佳作、全省美展入選、海峽兩岸中青年篆刻大賽入選，以及陳介祺獎萬印樓篆刻藝術大展入選，曾舉辦個人書畫展五次。

壬寅年
牽手情

林建輝 Lin, Chien-Hui (1979~)

嘉義鹿草人，臺北市立師範學院美勞教育系、臺北市立大學視覺藝術研究所畢業。

書法師承駱明春先生，篆刻師承薛志揚先生、李清源先生。浴德書會、雲心篆刻、南風印社成員。曾任中華民國書法教育學會副秘書長、理事，臺北市立大學視覺藝術系兼任講師。曾獲二○○六年全國語文競賽教師組第一名、二○○五及二○○六年臺北市語文競賽教師組第一名、二○○八中和市市長盃美展書法類第一名、第十屆標準草書全國書法比賽臨書組第三名、第三屆海峽兩岸中青年篆刻大賽入選、第十二屆台積電青年書法暨篆刻大賞篆刻組優選、第三屆華璟杯全國篆刻比賽優選。

戊戌年
拈花微笑

張品慈 Chang, Pin-Tzu（1986~）

字和萱，新北新莊人，國立台灣師範大學美術研究所水墨組碩士。現任永平高中美術老師。

書法、篆刻師承李清源先生。為雲心篆刻、中華民國篆刻學會成員。曾獲全國語文競賽寫字教師組第一名、陳介祺獎萬印樓篆刻藝術大展入展獎、福壽康寧全國篆刻比賽佳作、華琢杯全國篆刻比賽優選、台積電青年書法暨篆刻大賞篆刻組第二名。

甲午年
駱明春印

文謙

115

牽手之後——展覽後記

作為書法的學習者與愛好者，我一直希望書法展能面向公眾，「出圈」。希望書法展不只是圈內同好以字會友的文人轟趴，更希望能做到雅俗共賞、老少咸宜，讓更多人因為看了書法展而了解書法、喜歡書法、進而開始體驗書法，成為時代的洪流中承續並發揚書法文化、書法藝術的共同傳人。

此外，書法本身固然是平面作品，屬於2D的藝術；但當百來件作品被精心佈成一個書法展時，必會與場地元素共同作用，讓看展變為3D的體驗；如果還能透過巧妙設定策展主題、規劃展覽動線、安排展出順序以及提供導覽說明，便有可能直接或間接帶領觀眾自由穿越時光隧道、在古今之間往返對照，進一步讓欣賞書法展的過程升級為4D的享受。

忝為駱明春、劉佳榮二位老師的書法聯展策展人，我自知憑著一己之力並不足堪重任，除了如履薄冰地盡力企劃所有細節之外，主要還是得感謝背後強大的工作團隊，他們都是駱老師和劉老師的金剛弟子，無一不具有深厚書法涵養及豐富行政經驗，在辦展過程中，我一方面得到他們人力物力與時間上的慷慨援助，也從他們身上學到許多新穎的觀點與見解，真正「有食閣有掠」、「摸蛤兼洗褲」，收穫滿滿，根本賺翻。

不過，我已經賺翻好幾次了……

牽手之後，我但願能由工作團隊中培成年輕策展人往下接棒，畢竟書法的傳承與發揚，在扎實的寫字功力之外，也需要策展能力，才能不斷挑戰人們對書法的認知，並持續探尋未來書法的可能面貌。

展覽短暫，故以本專輯為誌，使後世知台灣有一家夫婦皆善書也。

壬寅桐月高儷玲於台北錦町寓所

展覽花絮

籌 備

十天的展期雖然短暫（Mar-04~14, 2022），卻留下了許多精彩的照片與美好的回憶。

以下與大家分享展覽前後的工作情況，以及開幕式與展期中幾個珍貴的畫面。

再次謝謝參與《牽手情》展覽的貴賓、師長、親友、同學，以及最重要的——工作人員們。

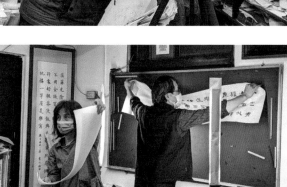

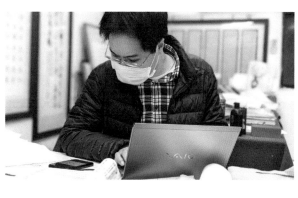

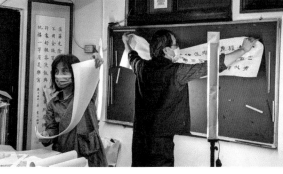

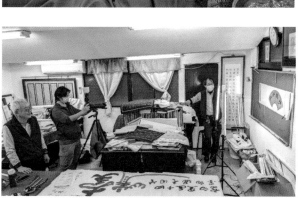

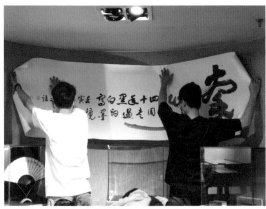

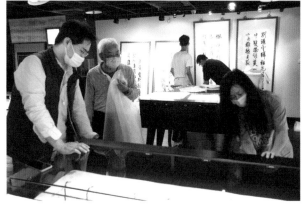

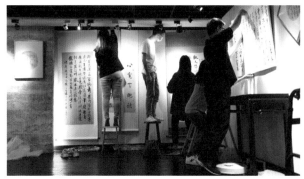

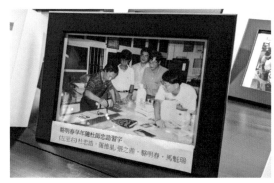

駱明春早年隨杜節忠詰習字
(左至右) 杜忠誥、蕭億星、張之屏、駱明春、馬魁瑞

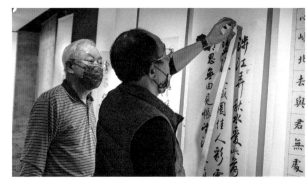

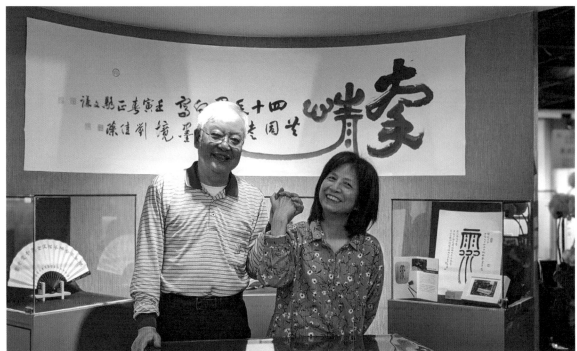

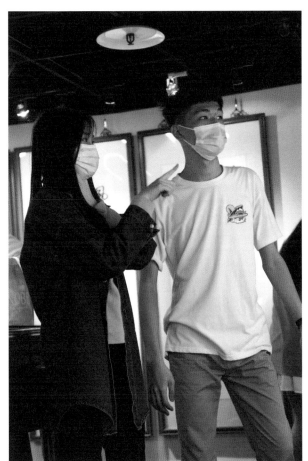
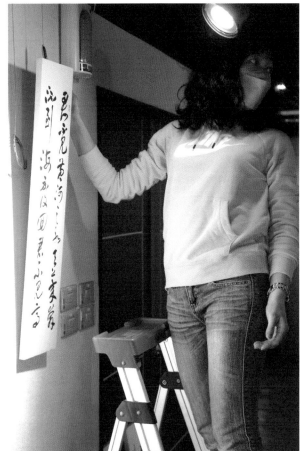

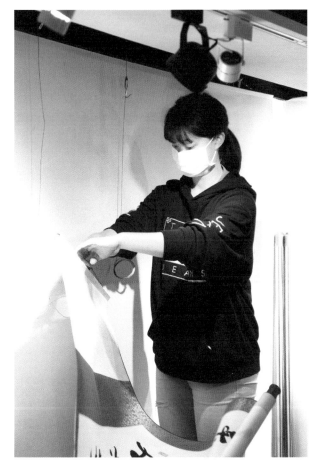
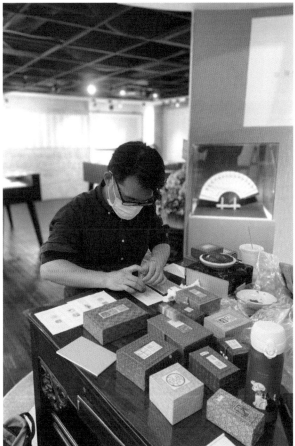

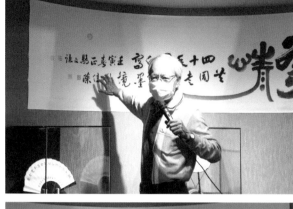

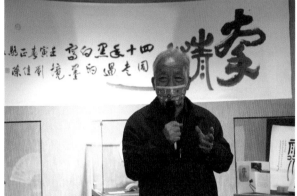

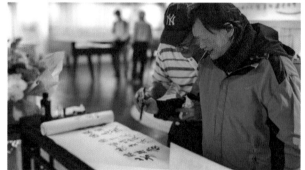

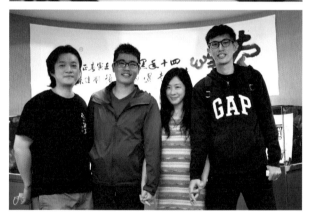

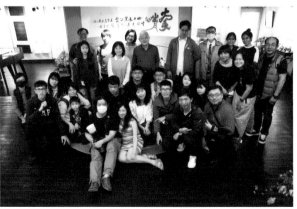

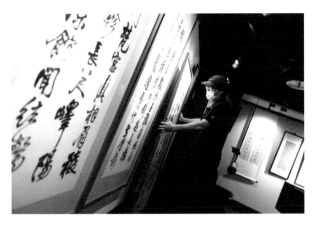

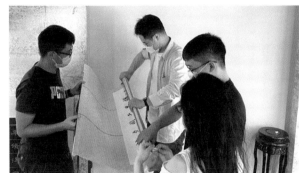

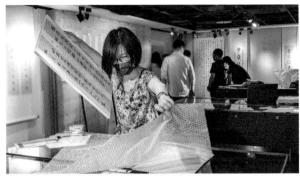

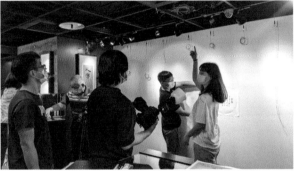

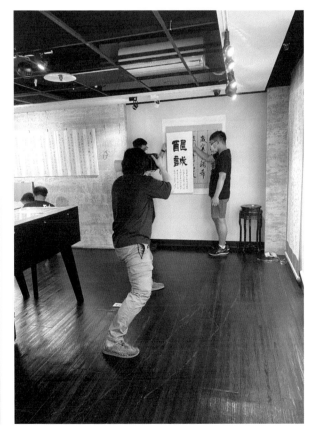

工作團隊

策展人：高儷玲

文字協力：廖思逸、林俊宏

攝影（展覽專輯）：莊鈞智

攝影（展覽現場）：邵元虎

作品鈐印：謝文傑、李承統

篆刻展櫃：林建輝

開幕演奏：黃蘭婷

佈展執行：林明亨、謝文傑、林俊宏、陳思瑩、方永貞、黃詩雅、黃晟瑋、林建輝、沈志龍、方翠禪、劉姵辰

卸展執行：廖思逸、沈志龍、方翠禪、謝文傑、林俊宏、傅競永、方永貞、李宇鎮

展場服務：方永貞、石素里、吳翠娟、柯潮政、陳思瑩、陳如敏、黃玟菁、楊苑岑、劉姵辰、韓紫綺、蘇資曉

新美學62　PH0270

新銳文創
INDEPEDENT & UNIQUE

牽手情
──書法家駱明春、劉佳榮
夫妻聯展作品專輯

作　　者	駱明春、劉佳榮
責任編輯	孟人玉
圖文排版	黃莉珊
封面設計	劉肇昇
攝　　影	莊鈞智
策　　劃	高儷玲

出版策劃	新銳文創
發 行 人	宋政坤
法律顧問	毛國樑　律師
製作發行	秀威資訊科技股份有限公司
	114 台北市內湖區瑞光路76巷65號1樓
	電話：+886-2-2796-3638　傳真：+886-2-2796-1377
	服務信箱：service@showwe.com.tw
	http://www.showwe.com.tw
郵政劃撥	19563868　戶名：秀威資訊科技股份有限公司
展售門市	國家書店【松江門市】
	104 台北市中山區松江路209號1樓
	電話：+886-2-2518-0207　傳真：+886-2-2518-0778
網路訂購	秀威網路書店：http://www.bodbooks.com.tw
	國家網路書店：http://www.govbooks.com.tw

出版日期	2022年7月　BOD一版
定　　價	680元

讀者回函卡
Printed in Taiwan

國家圖書館出版品預行編目

牽手情—書法家駱明春、劉佳榮夫妻聯展作品專輯
/駱明春, 劉佳榮著. -- 一版. -- 臺北市：新
銳文創, 2022.07
　　面；　公分. -- (新美學；62)
　　BOD版
　　ISBN 978-626-7128-12-1(平裝)

1.CST: 書法 2.CST: 作品集

943.6　　　　　　　　　　　　　111006331